시간을
건너온

그림들

일러두기

◇ 전시명은《》로, 미술 작품은〈 〉로, 책, 신문, 잡지는 『 』로, 기사, 논문은 「 」로 표기했습니다.

◇ 책 속의 작품 이미지와 사진은 박래현 저작권자, 이성자기념사업회, 이쾌대 유족, 정종여 유족, 한묵 유족, 나희균 작가님께 허가받아 수록되었습니다.

시간을 건너온

우리가 지금껏 제대로 알지 못했던
한국 근현대 미술가 6인의 삶과 작품에 대하여

그림들

김예진 지음

엘리

견디다, 건너다, 되살아나다

옛 그림을 좋아하는 사람은 오동나무, 패랭이꽃, 해오라기를 모두 그림으로 배운다. 시를 공부하는 사람들은 시인의 언어로 꽃을 배울 것이다. 나는 한묵이라는 작가의 〈엉겅퀴〉를 보기 전까지 엉겅퀴가 무엇인지 몰랐다. '엉겅퀴'를 그린 그림을 이해하기 위해 인터넷으로 검색하고, 야외에 나갈 때마다 사진과 비슷하게 생긴 풀을 찾았다. 그리고 이제는 엉겅퀴가 4월부터 7월 무렵까지 산과 들을 가리지 않고 의연하게 자라는 멋스러운 풀이라는 사실을 알게 되었다. 다른 식물을 잠식하지 않고 그저 자기 자리에서 곧게 뻗으면서 선명한 색깔의 꽃을 피운다는 사실을 말이다.

안정된 토대나 기반 없이 스스로 그림 그릴 환경을 찾아 떠돌았던 미술가 한묵이 전쟁통의 부산에서 엉겅퀴에게 유난한 애정을 보인 이유를 비로소 이해한다. 엉겅퀴 그림을 시작으로 한묵의 그림을 따라가다보면 생명, 빛, 공간에 대한 탐구가 진화하는 과정에 매료되고, 수도승처럼 집요하게 자신이 던진 화두에 대한 답을 찾아갔던 화가의 삶에 감탄하게 된다. 작은 그림 하나에서 시작된 호기심이 나의 시선을 아파트 화

단의 가장자리, 고속도로의 비탈면, 교외의 논두렁을 더듬게 만들었다. 한 화가의 생애를 따라가며 그가 걸었던 파리의 풍경을 상상하고 그의 마음이 향했던 우주를 탐색하게 했다. 그리고 마침내 한 시대를 산책하듯 자유로운 활동을 펼쳐낸 한 예술가의 자유의지에서 용기를 얻는다. 모두 다 한 점의 그림에서 시작된 일이다.

2010년대에 접어들면서 한국미술계에는 다양한 변화가 있었다. 무엇보다 전국적으로 국공립미술관들의 기능이 활발해지면서 우리가 잘 모르던 지역 작가들의 작품이 발굴됐고, 한국 근대미술을 대표하는 주요 작가들의 탄생 100주년을 기념하는 회고전이 잇따랐다. 그러는 동안 신문, 잡지, 전시 브로슈어, 작가 노트, 편지, 원로작가 구술 등 미술 관련 아카이브 구축 사업의 성과가 상당수 쌓이면서 그 자료가 방대해졌고, 덕분에 식민지배, 해방과 전쟁, 민주화운동 등 20세기 한국을 관통한 역사 속에서, 변화하는 시대를 성찰하고 독자적인 예술을 창조해낸 작가들의 자취를 상세하게 규명할 수 있게 되었다. 이러한 분위기에 힘입어 나 역시 주요 근대작가들의 회고전을 기획할 수 있었고, 회고전에 소개된 작가들에 대한 짧은 글을 쓰면서 이들의 삶을 이해하게 되었다. 기획자가 아닌 관람객으로 참여한 전시에서도 우리와 잇닿은 시공간에서 살다 간 미술가들의 삶과 예술을 만날 수 있었다.

이 책에는 우리가 지금껏 제대로 알지 못했던 미술가들, 최근 10년간 회고전을 통해 대중에게 소개된 작가들의 이야

기가 담겨 있다. 여기에 소개된 여섯 명의 작가들—박래현, 이성자, 이쾌대, 정종여, 한묵, 나희균—은 이중섭이나 박수근처럼 우리에게 친숙한 작가가 아니다. 하지만 이들 모두 20세기 한국미술의 중심부, 혹은 선두에서 활동했고 한국미술의 발전에 뚜렷한 자취를 남긴 중요하고 의미 있는 작가들이다.

박래현과 이성자는 '여류 화가'라는 시대적 차별에 갇혀 작가의 위상과 작품의 가치가 정당하게 조명되지 못했다. 이쾌대와 정종여는 월북작가로서 오랫동안 전시와 연구가 금지되다가 1980년대 말 해금되어 한창 연구가 진행 중이다. 한묵과 나희균은 이중섭의 친구, 나혜석의 조카로 빈번하게 이름이 언급되었지만 정작 그들의 작품세계는 근래에 들어서야 진지하게 다뤄지기 시작했다. 개인의 한계를 뛰어넘고, 시대의 제약을 견뎌 되살아난 이 여섯 명의 작가들은 오랜 시간을 견딘 끝에 우리와 비로소 만나게 되었다. 나는 그들과 우리 사이에 놓인 '사이의 시간'을 상상해보고 싶었다.

나는 예술이 아주 대단한 것이라고 생각하지 않는다. 하지만 급변하는 세상에서, 변덕스러운 관객들 뒤에서, 어느 순간 사라지는 동료들 사이에서, 한 치 앞도 보이지 않는 막막함을 이겨내고 창작을 지속하는 작가들은 위대한 존재라고 생각한다. 그들은 창작에 대한 뜨거운 집념으로 자신이 몸담은 시대를 충실히 살면서 작품에 사랑을 담는다. 나 같은 이의 역할은 그 뜨거운 불꽃이 사그라들지 않도록 보초를 서는 일이라고 생각한다. 전시를 열고 나면 작가나 유족과 운명공동체가 된

느낌이 드는 것도 그 때문일 것이다.

큐레이터는 전시에 소개할 작품과 자료를 찾기 위해 가족, 제자, 소장가, 연구자 들을 만나면서 특별한 경험을 쌓는다. 미술관의 속살이라고 할까. 전시의 뒤편이라고 할까. 큐레이터로서의 경험, 전시장에 미처 담기지 못한 사연을 이 책을 통해 나누고 싶었다. 작가가 만든 작품이 작가의 손을 떠나 가족의 품에 남았다가, 다시 여러 소장가를 거쳐 전시장에 소개되기까지의 여정, 그 작품을 찾아가는 큐레이터의 여정도 담고 싶었다. 이 여정을 함께한 뒤 돌아가는 길에서는 각자의 엉겅퀴 하나씩 발견할 수 있다면 기쁘겠다.

<차례>

1부
시대의 한계를 딛고

고등교육을 받은 여성이 드물었던 1930년대 일본 유학을 떠나, 1950~60년대 각각 뉴욕과 파리에 진출해 한국미술의 지평을 넓힌 박래현과 이성자는 당대에 매우 특별한 삶을 살았던 여성들이다. 하지만 박래현은 '김기창의 아내'라는 이미지에 가려 정작 작품세계를 제대로 조명받지 못했고, 이성자는 파리에서 데뷔하고 그곳에서 경력을 쌓은 탓에 국내에는 비교적 알려질 기회가 적었다.

그러나 박래현과 이성자는 당시 여성을 속박하던 한계를 뛰어넘고 고유의 언어로 자기만의 세계를 구축하며 한없는 자유로움을 화폭에 담아낸 예술가였다. 이들의 창작에 대한 열기는 50세의 박래현이 미국으로 건너가 판화라는 세상을 만나게 했고, 팔십 대의 예술가 이성자가 자신의 자리에서 안주하지 않고 새로운 연작을 발표하게 했다.

이제 박래현에게는 '김기창의 아내'라는 수식어가 필요 없다. 청각장애 화가 김기창과 신여성 박래현의 러브스토리 같은 주변적인 이야기 없이도 박래현의 작품을 있는 그대로 바라보는 시대가 되었다. 이성자에게 따라다녔던 '붓질 한 번이 아이들 밥 한 술 떠먹이는 것이라 여기며 그림을 그렸다'는 모성 신화도 더 이상 필요 없다. 이성자에게 예술은 그 자체로 인생을 나아가게 하는 원동력이자 돌파구였다.

이성자는 1965년 한국미술계에 데뷔했고, 박래현은 작품활동을 왕성히 하던 1976년 갑자기 세상을 떠났다. 그로부터 반세기가 지나서야 우리는 두 여성 예술가의 작품을 온전한 모습으로 다시 만나게 되었다.

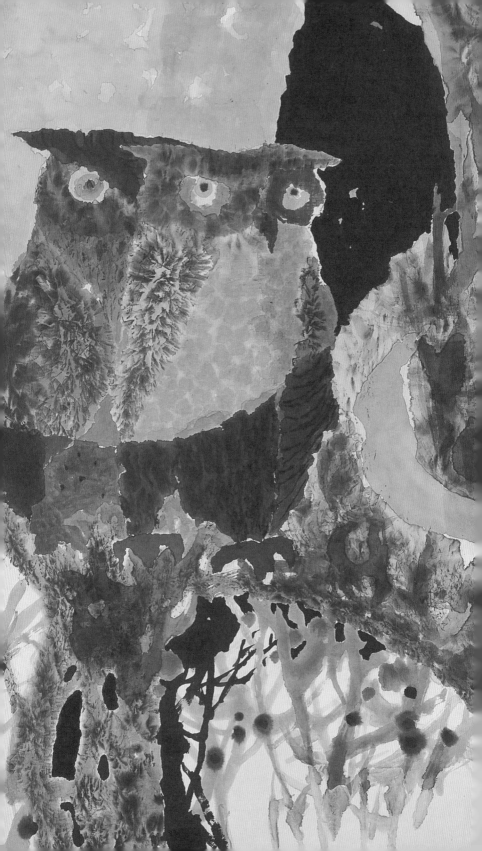

때를 기다린 그림들

박래현
1920~1976

"순수한 가정주부가 될 수도 없고
그렇다고 모든 것을 희생하고
예술에만 몰두한다는 것도
허용될 수 없는 성격의 소유자이니만큼
항상 마음이 복잡한 것만은
어찌할 수가 없는 일이다."[1]

"어느 화가도 회고전을 열 때 다른 화가의 그림을 함께 넣지 않는데, 박래현은 왜 김기창의 그림이 필요하지요?"

"중요하게 영향을 주고받았으니까 그렇지."

"다른 화가들은 스승의 영향을 받았다고 해서 스승의 작품을 함께 전시에 넣지는 않잖아요."

"스승하고 남편이 같나? 아니 김기창 없이 어떻게 박래현 전시가 되겠어?"

2020년 덕수궁에서 열린 박래현 탄생 100주년 기념 전시를 준비하면서 가장 많이 들은 말은 '김기창 없이 어떻게 단독으로 박래현 전시를 할 수 있겠냐'는 이야기였다. 역설적으로 이 말은 내게 박래현 전시의 방향을 명확히 세우는 계기가 되었다. '박래현'이라는 예술가를 온전히 보여줄 때가 되었다는 것을 깨달았기 때문이다.

전시 작품 혹은 작가와 관련된 정보를 구하기 위해 관계자를 만날 때마다 박래현이 고유한 예술가로 기억되지 못하고 김기창의 아내, 그것도 7년간이나 가족을 버리고 미국 유학을 떠난 별난 여자로 기억되고 있다는 것을 알게 되었다. 원로 여성

화가조차 청각장애가 있는 남편과 아이들을 두고 오래 집을 떠나 있어서 가족들의 고생이 심했다며 주부 역할을 내팽개친 박래현을 부정적으로 말했다. 어떤 화가는 미술계에 떠도는 염문이나 부부 생활의 속사정을 상세하게 얘기했고, 어떤 이론가는 천경자와 박래현의 외모를 비교하며 두 화가의 성공 배경을 분석하기도 했다. 박래현의 예술을 진지하게 얘기하는 사람은 추상화에 이해가 깊은 이론가들 몇몇에 불과했다.

'박래현'이라는 예술가를 오늘날 대중에게 소개하기 위해 나에게는 두 가지 과제가 생겼다. 김기창이 없는 박래현 전시를 설득하는 일과 박래현의 성취가 무엇인지를 선명하게 밝히는 일이었다. 김기창 덕분에 유명해진 여성 예술가가 아닌, 한국미술의 현대화에 혁혁하게 기여한 박래현을 세상에 드러내고 싶었다. 한국미술계에 추상화가 낯설었던 시절, 여성 화가가 드물던 시절, 가부장제가 공고하던 그 시절을 살았던 박래현을 현재로 불러오고 싶었다. 전시 준비를 진행할수록, 박래현이라는 옛 여성에 대한 연민은 그를 제대로 알려야겠다는 결의로 바뀌었고, 그의 삶에 대한 호기심은 그의 예술에 대한 경외감으로 변해갔다.

남편과 같은 길을 가는 아내

박래현은 7년간의 유학을 다녀온 뒤 화려하게 귀국전을 열고 제2의 전성기를 열려던 찰나, 1976년 간암으로 세상을 떠났다. 1978년 국립현대미술관에서 《우향 박래현 초대 유작전》이 개최되었고, 1985년 호암갤러리에서 《박래현 예술세계 10주기 회고전》이 열렸지만, 그 뒤로는 오랫동안 주목할 만한 전시가 없었다. 게다가 앞서 두 전시가 김기창의 적극적인 주도로 성사될 수 있었기에 박래현의 예술세계보다 두 사람의 사랑이 더 조명되었다. 지금은 동양화의 인기가 사그라진 데다 친일 논란까지 제기된 상황이지만, 1980~90년대 김기창은 대중의 호감과 시장의 인기를 모두 얻은 예술가였다. 세상을 떠난 이후 점차 잊히고 있는 박래현이 미술계에 소환될 때는 으레 김기창의 이름이 붙었다.

박래현은 1943년, 〈단장〉으로 조선미술전람회에서 총독상을 받으면서 미술계에 이름을 알렸다. 일본 유학 중 상을 받기 위해 잠시 귀국했는데, 그때 김기창을 만났다. 김기창은 이미 중견 화가로 명성을 얻고 있을 때였다. 필담과 편지로 이어진 두 사람의 결혼은 '일본 유학을 다녀온 신여성'과 '신체장애가 있는 가난한 화가'의 결합으로 세상에 회자되었다.

결혼이라는 제도에 갇혀 꿈을 포기하느니 독신으로 살겠다던 박래현의 다짐은 김기창을 만나 무너졌다. 두 사람은 부모의 반대를 무릅쓰고 결혼식을 올렸다. 그런데 두 사람의 결

혼에는 조건이 있었다. 결혼 후에도 박래현이 그림을 계속할 수 있도록 지원해줘야 한다는 것. 김기창은 그 약속을 지켰다. 그리고 두 사람은 2년에 한 번꼴로 부부전을 열었다. 처음 부부전을 제안한 사람은 김기창이 근무하던 신문사의 부장으로, 그는 천재 화가와 신여성의 부부전을 열면 훨씬 큰 인기를 끌 것이라고 했다. 두 사람 입장에서도 전시 비용을 줄일 수 있었다. 이렇게 시작된 부부전은 1947년부터 1971년까지 열두 차례 진행되었다.

두 사람의 작품이 나란히 걸리는 부부전. 같은 작업실을 쓰며 같은 전시장에 그림을 거는 부부의 전시는 동등해 보였지만 두 사람의 창작 여건은 그렇지 못했다. 우선 전적으로 가사 부담이 여성의 몫이었던 당대 여건상, 결혼 후 박래현은 그림에 전념할 시간이 현격히 줄어들었다.

> "그런데 나의 모-든 생활양식의 변동에 따라 내 자신의 시간이 적어가는 것을 느끼게 되었다. 주위의 모-든 것에 지배되어 자기 시간이 부족되는 것! 이것이 여성들이 처녀 시대에 해오던 공부를 결혼 후 계속치 못하는 한 원인이 되는 것임을 목격하였다." [2]

그리고 네 명의 자녀가 태어났다. 아이들을 기르고 집안일을 돌보는 일에 더해, 남편을 찾는 전화를 대신 받고 중요한 모임에 동행해서 의사소통을 돕고 그림값을 받으러 다니는 등 화가이자 교육자였던 남편의 자잘한 일을 보조하는 것도

〈단장〉, 1943 종이에 채색, 131×154.7cm, 개인 소장

박래현의 몫이었다. 그런 생활 가운데서도 원고 청탁을 받고 심사나 토론에 나가고, 미술 지도를 하는 등 자신에게 들어오는 일도 병행했다. 두서없는 일들에 허둥지둥하고 나면 그림을 그리는 시간은 언제나 늦은 밤이 되었다.

이쯤 되면 살림은 살림 도와주는 이에게 미루거나 아이들 일은 각자 알아서 하도록 두면서, 집안일은 어느 정도 포기하고 살아야 하지 않을까. 그런데 박래현은 살림도 적당히 하지 않았던 모양이다. 전시를 준비하며 만난 따님은 커튼은 물론 아이들 옷도 직접 만들어 입히고, 손님이 오면 중식도 뚝딱 만들어 대접했던 엄마를 기억했다. 실제로 박래현의 가족사진에는 딸들이 똑같은 천으로 지은 옷을 입고 있었다.

박래현이 가사를 병행하면서도 작품활동을 고수할 수 있었던 데는 남편 김기창의 지원과 배려가 큰 역할을 한 것이 사실이다. 그는 아내와 가사를 나누었고 아내가 작업실에 오면 바로 작업을 할 수 있도록 그림 틀을 짜고 안료를 미리 준비해두기도 했다. 막내따님은 아이들을 위해 김치도 뚝딱 담궈내던 아버지를 기억했다. 이렇게 서로를 돕고 격려하며 부부전을 통해 작품을 발표하고, '운보와 우향' '김기창과 박래현'으로 함께 소개되면서 신진 화가였던 박래현의 이름도 알려졌다. 중견 화가들과 백양회를 결성할 무렵에는 이미 김기창과 어깨를 나란히 하는 동양화가 그룹의 일원이 되었다.

하지만 박래현은 남편과 비슷한 이름값을 얻는 데 만족하지 않았다. 남편과 동등한 화가의 몫을 하려 애썼다. 남편의

박래현과 김기창, 1956년경

그림이 커지는 만큼 박래현의 그림도 같이 커졌다. 거구의 장신이었던 김기창과 아담한 박래현의 체격 차이, 힘이 넘치고 묵직한 김기창의 화풍과 섬세하고 세련된 박래현의 화풍 차이에도 불구하고 두 사람의 그림 크기는 비슷하게 변해갔다.

박래현은 김기창이 그리는 만큼 지지 않고 그렸다. 김기창이라는 그늘에 안주하지 않고 그를 뛰어넘고자 하는 대결 의식은 한국미술계에 현대화의 물결이 본격화되면서 결실을 보았다. 김기창의 그림과 확연히 다른 세련되고 섬세한 화풍이 비평가들을 사로잡기 시작한 것이다.

> "'우향雨鄉'의 진전은 괄목할 만한 사실이다. 형식의 뒷받침과 현실감과 개성의 관계가 분명치 않으나 현대성을 소화한 과정이 뚜렷이 보인다. 더욱이 화면의 선조線條는 골법骨法의 현대화를 꾀하여 아름답다." [3]

박래현은 1956년, 〈노점〉과 〈이른 아침〉으로 《제5회 대한민국미술전(국전)》과 《제8회 대한미협전》에서 잇달아 대통령상을 받으면서 스스로 실력을 증명해냈다. 바야흐로 박래현의 전성시대였다. 한창 아이들을 키우고 있던 시기였지만 2미터가 넘는 대작들이 이 무렵 집중적으로 제작되었다. 얼마나 필사적으로 작품에 매달렸는지 짐작이 간다.

〈노점〉은 한국전쟁 후 동양화의 새로운 경향을 보여주면서도 박래현 특유의 화법이 잘 드러나 있는 작품이다. 1950년대

〈노점〉, 1956 종이에 수묵담채, 267×210cm, 국립현대미술관

후반, 전쟁의 폐허에서 점차 회복되면서 미술계에선 현대화에 대한 욕구가 분출되고 있었다. 미군을 통해 서구미술의 정보가 유입되었고, 『미술수첩』『미즈에』 같은 일본 잡지도 명동에서 쉽게 구할 수 있었다. 서양화가 이항성이 주축이 되어 만든 미술 잡지 『신미술』에는 매달 하나씩 서양의 미술사조가 컬러 도판과 함께 소개됐다. 동양화가들 역시 새로운 정보를 소화하면서도 한국적인 작품을 그리는 방법이 무엇일까 고심했다. 박래현은 일본에서 배운 장식적인 여성 인물화에서 벗어나 현대적인 회화를 모색하기 시작했다.

〈노점〉은 전쟁으로 일자리를 잃은 남편을 대신해 생계를 꾸려나갔던 여성들을 소재로 한다. 아기를 업고 행상을 하는 여인, 노점을 차린 여인들 뒤로 다닥다닥 붙어 있는 판잣집들이 보인다. 하지만 아름다운 색채 때문일까. 이 그림에서 전쟁 후 남루한 현실의 모습을 직접적으로 느끼기는 힘들다. 화가의 관심 또한 다른 데 있었다. 박래현은 색면 몇 개로 인물을 간결하게 표현한 뒤 군데군데 짧은 먹선을 더해 강약 변화를 주는 새로운 화법에 몰두해 있었다.

서양화가이자 비평가로 활동한 김영주가 박래현의 그림을 보면서 전통 회화의 붓놀림을 현대화해 아름답다고 한 것은 바로 이러한 개성에 주목한 것이다. 회색, 갈색, 연보라색을 주조로 노란색, 녹색 등을 가미한 섬세한 색의 조화 또한 박래현만의 세련된 감각을 잘 보여준다. 박래현은 필선이 위주가 되는 전통적인 동양화에서 탈피해, 색과 면과 선이라는

조형 요소를 작품 전면에 내세움으로써 현대성을 획득했다. 박래현이 20세기를 대표하는 미술가로 살아남을 수 있었던 가장 큰 이유는 누구와도 차별되는 독자적인 양식을 개척했기 때문이다. 그의 그림은 어떤 화가들의 작품과 함께 놓여 있더라도 단번에 식별할 수 있을 정도로 개성적이다.

음울한 그림을 그리는 여자

박래현 전시 개최는 2018년 가을에 결정되었다. 사람들을 만날 때마다 박래현 전시를 준비하는 중이라고 소문을 내고 다녔지만 그의 그림을 찾는 일은 좀처럼 쉽지 않았다. 굵직한 화랑의 대표들께 도움을 요청했다. 한 분은 김기창 그림이 한창 인기를 끌던 때 그에게 개인전을 제안한 적이 있었는데, 본인 전시 말고 박래현 전시를 열어달라는 대답을 들었다고 했다. 하지만 박래현 그림은 어둡고 음울해서 거절했다고. 전쟁과 가난, 사회적 혼란을 겪은 세대는 밝고 따뜻한 그림을 집에 걸고 싶어했는데 박래현 그림은 너무 어두워 인기가 없었다는 것이다.

　1970~80년대 화랑의 인기 작가들을 떠올려보니 수긍이 가면서도 한편 의문이 들었다. 전쟁통에 뱀을 그린 천경자 그림이 잘 팔렸던 데 비해 박래현 그림이 시장에서 수용되지 못한 이유는 무엇일까. 가족의 비극과 사랑의 비애를 낭만적인

정서로 승화한 천경자와 달리, 박래현의 그림에는 현실을 직시하면서 고뇌하고 몸부림치는 여성의 갈등이 고스란히 투영되어 있었기 때문일까.

분명 그의 그림에서 보이는 비틀린 신체, 절규하는 몸짓, 어둡게 가라앉은 색조는 집에서 감상하기 좋은 그림은 아니다. 그러나 박래현의 그림이 처음부터 음울하기만 했던 것은 아니다. 미술학교 시절에는 당당한 소녀, 해사한 아이들 그림을 그리기도 했고 결혼 초기에는 밝은 담채의 정물과 풍경을 그린 것으로 보인다. 그러다 점차 손과 목이 늘어지고 우울감에 젖은 여인들이 등장하기 시작했다. 검은색이 화면을 지배하기 일쑤였고 화면을 가로지르는 검은 먹선은 끊어질 듯 불안하게 흔들렸다.

1950년대 말, 그러니까 박래현이 삼십 대 후반이었을 때 그는 내적 불안과 고통이 최고조에 달했던 듯 어두운 그림들을 제작했다. 그중 〈벽에 걸린 닭〉은 위기에 내몰린 절망감을 그림으로 내보인 것 같다. 그림 안에는 털이 뽑히고 내장을 들어낸 닭들이 벽에 걸려 있다. 하필이면 쇠고리가 목을 관통하고 있어서일까, 참혹함이 강렬하게 느껴진다.

박래현은 매일같이 찬거리를 사러 드나드는 시장에서 닭을 보고 이 그림을 그렸을 것이다. 가게에 걸린 것은 싱싱한 생닭이었을 테지만, 그림에서 보이는 검붉은색, 회색, 검은색의 닭들은 썩어가는 살점, 사체, 죽음을 떠올리게 한다. 과장되고 왜곡된 묘사에도 불구하고 골격의 움직임, 근육의 형태가

〈벽에 걸린 닭〉, 1958 종이에 채색, 108×70cm, 개인 소장

사실에 기반하고 있어 비틀린 고기들에서 풍기는 그로테스크함은 더욱 강조된다. 올가미에 목매 있는 사람을 연상하게 되고, 찢어진 배의 깊은 상처를 보면서 육신이 겪었을 고통을 떠올리게 된다. 그리고 속을 다 비워내고 빈 껍데기만 남은 육신에서 중요한 가치를 잃은 인간, 혹은 더 이상 아이를 출산하지 못하는 여성을 상상하게 된다. 박래현은 종종 새, 고양이 등의 동물을 그리면서도 자유, 고통, 분노 같은 인간 조건의 근원이 되는 감정을 투사했기에 〈벽에 걸린 닭〉을 단순한 정물화로 보고 넘길 수 없다.

유복한 가정에서 장녀로 태어나 부친의 사랑을 듬뿍 받으며 성장한 박래현에게 시간은 온전히 자신을 위해 쓸 수 있는 것이었다. 하지만 결혼 이후, 네 아이의 엄마이자 청각장애인의 아내인 그에게 홀로 있을 수 있는 시간은 가족들이 잠든 밤뿐이었다. 온종일 일에 쫓기다 밤이 되어서야 작업실에 들어와 그림을 그릴 수 있었다. 그래서 〈달밤〉을 보면 마치 박래현의 초상화를 보는 것 같은 착각이 든다.

〈달밤〉에는 둥근 달을 배경으로 나뭇가지에 부엉이가 앉아 있다. 보름달인지 반달인지 초승달인지 알 수 없고 한 마리인 줄 알았던 부엉이는 두 마리인지 세 마리인지 모호하게 처리되어 있다. 여러 환시幻視를 불러오는 깊은 밤의 신비를 표현한 것일까.

〈달밤〉을 보고 있으면, 박래현이 먹물을 흥건히 머금은 붓끝을 움직여 먹물을 떨어뜨리고 그것을 다시 뒤섞는 모습이

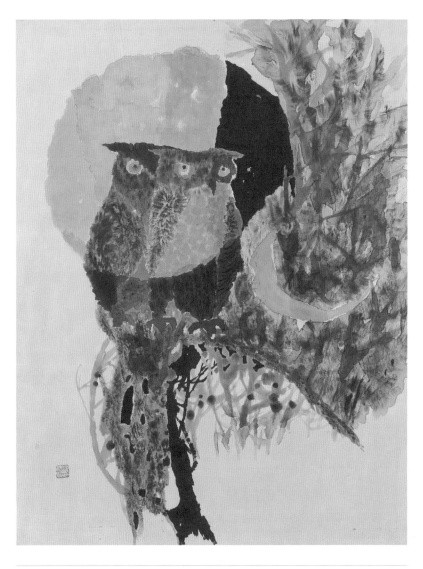

〈달밤〉, 1960년대 초 종이에 채색, 76.5×59cm, 개인 소장

떠오른다. 이 그림을 천천히 들여다보면 옅은 담묵으로 나뭇가지를 그리고 짙은 먹물을 떨어뜨려 번지게 한 흔적이 보인다. 부엉이를 그린 뒤 어떤 부분은 붓끝으로 색 점을 툭툭 찍거나 먹물을 뚝뚝 떨어뜨렸고, 어떤 부분은 가는 필선을 죽죽 그으면서 형태를 완성해나갔다. 뒤편의 빽빽한 나뭇가지는 또 어떤가. 한 몸처럼 나란한 달과 부엉이 사이로 뻗어나가는 나뭇가지는 달의 기운을 받으며 화상畵像을 펼쳐내는 박래현의 예술 같기도 하다.

밤은 청각이 예민했던 박래현이 온갖 소음에서 풀려날 수 있는 시간이었고, 비로소 민낯을 드러내는 내면의 감정을 마주할 수 있는 시간이었다. 하지만 생활 주변의 낯익은 것들에 담긴 화가의 솔직한 감정은 당시 (대부분 남성인) 기자들에게는 읽히지 않았고, 미술 애호가들에게는 어둡고 무서운 것으로 감지되었다.

두 개의 자아상

"지난 24일부터 오는 31일까지 제6회 부부전을 열고 있는 동양화가 박래현(남편 화가 김기창씨) 여사는 사계의 기숙耆宿—너무도 알려진 여류이기에 새삼 붓으로 소개하기 쑥스러울 정도이다. 그러나 여사가 걸어온 젊은 시절의 '사랑길'이 1남 3녀의 어머니로, 불우한 남편을 받들며 어느 나라 현모양처보다도 더한 '내조의 힘'을 쌓아 튼튼

한 오늘의 지반을 이룩해놓은 것이기에 '화가'라는 이름의 예역藝域보다 '여성의 거울'로 바라보는 칭송의 뜻으로 한결 의의가 있다."[4]

1962년 여섯 번째 부부전이 열렸다. 백양회 회원들과 대만, 홍콩, 일본을 순회한 뒤 새롭게 도전하고 실험한 추상화가 처음 전시되었다. 하지만 기자는 예술가로서의 성취보다 '여성의 거울'로서 박래현을 칭송했다. 당시 한국 사회는 전쟁 후 재건된 도시로 사람들이 몰려들면서 전통적인 대가족제도가 해체되고 핵가족화가 이루어지고 있었다. 부부 중심의 가족제도가 자리 잡으면서 사회적으로 가정주부의 역할이 강조되던 때였다. 박래현이 사십 대에 접어든 1960년경에는 『여원』『여상』『가정생활』과 같은 여성 잡지가 활발히 간행되었다. 당시 여성지들은 독자에게 '현모양처 되기'나 '스위트홈 만들기'를 권하고, 주부들이 선망하는 연애, 결혼, 육아 등을 소개했다. 박래현은 낭만적인 연애의 주인공으로, 성공한 화가로, 이상적인 가정주부로 여성 잡지의 러브콜을 받았다. 김기창과 함께 부부전을 열 때마다 박래현의 연애, 결혼, 가정생활은 끊임없이 대중의 관심사가 되었다.

박래현은 원고 요청이나 인터뷰 요청을 받을 때마다 어린 자녀들의 미술교육 또는 일상생활 속에서 미적 감각을 갖는 것의 중요성 등에 대해 조언을 아끼지 않았다. 뜨개질과 같이 살림에서 사용되는 손기술을 활용해 예술형식을 확장해나가기도 했다. 생활 속에서 아름다움을 구하고 일상에서 그림 소

재를 찾았던 것은 박래현의 초기 미술에서 보이는 특징 중 하나이다. 그러나 그는 또한 가사와 그림을 병행하는 데서 오는 고충, 낭만적인 감성에서 선택한 결혼이 자신에게 안긴 예기치 않은 고단함 등에 대해서도 솔직하게 토로했다. 올빼미 생활을 이어가던 그에게는 과민증, 피로와 같은 신체 징후들이 나타나기 시작했다.

결혼 전에는 결혼조차 하지 않겠다고 생각했던 박래현은 중년에 이르자 현모양처로 추앙되며 신사임당상(1974)을 받기에 이르렀다. 그가 남긴 그림과 그림 사이, 글과 글 사이, 사진과 사진 사이를 오가며 나는 주부로서의 자아상과 예술가로서의 자아상을 보존하기 위해 안간힘을 다했을 '인간 박래현'을 상상해보곤 했다.

늦깎이 유학, 오롯이 '박래현'으로

"비타민을 빠뜨리지 않고 꼭 먹어야겠어요. 그리고 그동안 마음속으로만 원했던 판화를 금년에는 꼭 해보아야겠어요." [5]

1964년 새해, 박래현은 판화 작업을 해보겠다고 다짐했다. 그리고 5년 뒤, 홀로 미국에서 판화를 배우기 시작했다.

박래현은 도쿄 여자미술전문학교 재학 시절에도 학교 수업만으로는 성에 차지 않아 야간에도 미술 수업을 받으러 다녔

때를 기다린 그림들

다. 졸업 무렵 2차대전이 일어나 도쿄에는 연일 포탄이 떨어졌
고 유학생 대부분이 귀국길에 올랐지만, 일본에 남아 작업을
이어갔을 정도였다. 도시가 파괴되고 사람들이 죽고 굶주림에
허덕이는 상황이 되어 더는 버틸 수 없게 됐을 때에서야 귀국
선에 올랐다. 해방이 되자 미국 유학을 준비했지만 결혼을 결
심하면서 계획을 접어야 했다. 그래서 박래현이 뒤늦게 유학을
결심했을 때 김기창은 그를 지지하고 응원해줬다. 1967년 상
파울루 비엔날레 참석차 남편과 함께 출국한 박래현은 미국으
로 건너가 작업을 이어가다 1969년 미국에 남았다.

〈영광〉은 상파울루 비엔날레 출품작으로 중년기 박래현
의 역작이다. 1966년 부부전을 열었을 때 한 기자는 "박래현
은 완전히 달라졌다"[6]고 감탄을 표했다. 이전의 그림에서 보
이던 불안과 우울은 자취를 감추었고 대담한 색면의 대비, 과
감한 형태 등을 특징으로 하는 자신감 넘치는 추상화로 변모
했기 때문이다.

완전히 달라진 그림은 이글거리는 붉은색이 화면을 지배
하고, 노란 띠가 구불거리면서 그 사이를 가로질렀다. 하지만
작품 해석이 어려운 데다 이미지가 너무 강렬했기에 당시 대
중에게는 낯선 그림이었다. 사람들은 〈영광〉의 노란 띠가 새
끼줄처럼 보이기도 하고 엽전 꾸러미처럼 보이기도 한다고
했다. 급기야 '맷방석 시리즈'라는 예스러운 별명까지 붙였는
데, 이는 박래현과 대중이 오래도록 거리를 좁히지 못하는 원
인이 되었다. 왜냐하면 이 작품들은 한국의 민속품을 묘사한

〈영광〉, 1966~67

종이에 채색, 134×168cm, 국립현대미술관

것이 아니라, 유럽, 아프리카, 인도를 여행하고 돌아온 박래현이 세계 문명과 인류 역사를 성찰하면서 탄생시킨 그림들이었기 때문이다.

고단한 여성의 일상을 그리던 박래현은 생명을 잉태하는 신체와 예민하게 깨어 있는 정신을 표현하는 과정을 거쳐, 대자연의 에너지, 인류의 역사와 같은 주제를 추상화하게 되었다. 당시 한국미술계에서도 추상미술이 유행하고 있었지만, 흑, 적, 황의 강렬한 색상과 섬세한 기법을 결합한 박래현의 추상은 독보적인 것이었다.

미국에 홀로 남은 박래현은 당시 한국에는 소개되지 않았던 '비스코시티Viscosity'라는 동판화 기법을 배웠다. 비스코시티는 점도 차이 때문에 잉크가 서로 섞이지 않는 원리를 이용해 하나의 동판으로 여러 색을 동시에 찍어내는 원판 다색 인쇄 기법이다. 박래현은 능숙해지는 데 1년이 넘게 걸리는 이 기법을 숙련해 자유자재로 변용할 정도에 이르렀다. 그리고 여기에 여러 판화 기법을 섞거나 응용해 자신만의 고유한 작품을 쏟아내기 시작했다.

〈Mask〉는 내가 박래현이라는 예술가에 대한 편견을 버리는 데 결정적인 역할을 해준 작품이다. 종이판 위에 여러 사물을 올려놓고, 잉크를 바른 뒤 종이로 찍어내는 콜라그래피 기법으로 제작되었다. 온갖 어려운 판화 기법을 숙련한 박래현이었지만, 그는 가장 단순한 기법을 이용한 이 작품을 자신의 대표작이라고 언론에 소개했다. 마대 조각과 노끈의 거칠거

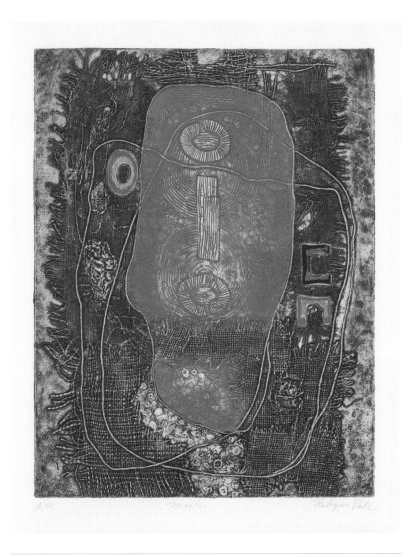

〈Mask〉, 1973 콜라그래피, 45×35.6cm, 개인 소장

칠한 질감, 빨간색, 검은색, 노란색의 단순한 색상, 모호하지만 강렬한 가면의 이미지를 보고 있노라면, 박래현이 과거에 선보인 회화 작품들이 파노라마처럼 스쳐 지나는 것 같다. 작고 단순한 이미지 속에는 그동안 무수히 지나온 예술적 노정이 담겨 있다. 박래현은 1974년, 미국에서 제작한 판화 작품을 가지고 돌아와 귀국 판화전을 화려하게 열었고, 새로운 판화 기법을 국내에 알릴 희망에 부풀어 있었다.

작가의 온전한 모습을 받아주는 시대

1976년 1월 향년 56세, 박래현의 죽음은 갑작스러웠다. 아이들은 모두 장성했고, 미국에서 공부한 판화 기법을 응용한 새로운 동양화의 세계로 도약하려던 찰나였다. 하필이면 왜 이때 병마가 찾아왔을까. 박래현 개인에게도, 한국미술사에서도 너무나 애석한 일이었다. 박래현이 계속해서 작업했다면 그가 선보인 실험적인 예술은 어떤 방향으로 나아갔을까.

　〈어항〉은 작은 크기, 어두운 색채로 인해, 부지불식간에 자신의 죽음을 예감한 박래현의 절필작으로 인식돼왔다. 무언가에 쫓기듯 밤을 새우면서 이 그림을 그리던 박래현의 모습을, 훗날 남편 김기창은 죽음을 앞두고 한 점이라도 더 그리려고 애쓰는 모습으로 회고했기 때문이다. 하지만 나는 동의하지 않는다. 밤잠을 밀어내도록 박래현의 뒤를 바짝 쫓아온 것은

〈어항〉, 1975 　　　　　　　　　　　　　　　　　　　종이에 채색, 62.5×64cm, 개인 소장

죽음의 그림자가 아니라 새로운 작업을 향한 열망이었다고 믿기 때문이다.

예술가로서 박래현은 평생 동안 동양화 특유의 화법을 현대적으로 확장하는 데 골몰했다. 〈어항〉은 판화를 배우기 전의 작품들과는 전혀 다른 채색 방식을 사용해, 중후하면서도 신비로운 분위기를 자아낸다. 동양화 특유의 맑은 담채나 먹과 아교의 번짐 효과를 실험하던 그가 판화를 배운 뒤 〈어항〉에서는 안료를 켜켜이 중첩해 눈에 보이는 사물 이면의 세계를 표현하기 시작했다. 물감으로 종이를 적시고, 붓으로 거칠게 문지르고, 그 위에 물감을 뚝뚝 떨어뜨리면서 심해의 생명체를 표현했다.

박래현이 세상을 떠나고 반세기가 흘러 마침내 박래현 탄생 100주년 전시가 열렸을 때, 20세기 한국미술을 대표하는 미술가라는 수식어에 아무도 이의를 제기하지 않았다. 박래현 자신만의 고유한 예술세계를 표출한 중요한 미술가로 자리매김했음을 재차 확인할 수 있었다. 박래현은 특유의 예민한 감각과 대담한 표현의지로 동양화의 한계를 돌파해낸 작가이다. 강렬한 색채, 거칠고 두터운 질감, 종이에 스미는 물감의 번짐 효과, 여러 겹 덧대어진 붓질의 중후한 밀도감 등 동양화의 표현 범주를 무궁무진하게 확장시켰다.

시대의 제약과 자신의 한계를 뛰어넘어 끊임없이 세계를 확장시킨 그의 그림들은 반세기가 지나서야 편견 없이 그를 이해해줄 관람객을 만났다. 낡은 제도와 관습의 한계에 직면

해도 좌절하지 않고 새로운 길을 모색하는 사람들, 고정관념
이나 유행에 휘둘리지 않고 자신의 직관을 믿으며 몰입할 줄
아는 사람들이, 반세기 전 박래현이 남긴 작품과 기꺼이 소통
했다. 시대의 굴레를 넘어, 박래현이 우리 앞에 서 있다.

예술이라는 거처

이성자
1918~2009

"언젠가 누가 나에게
'당신은 어디서 죽고 싶으냐'고 물었다.
나는 무심결에 서슴지 않고
'비행기 안에서 제일 죽고 싶다'고 대답했다."[1]

예술에서 거장의 조건이라는 게 있을까. 만약 한 가지를 꼽으라고 한다면, 끊임없는 자기혁신을 말하고 싶다. 다만 이 변혁이 예술의 방향을 갈지자로 비틀리게 하지 않고, 나무가 사계절을 겪으며 뿌리를 더욱 단단히 하는 것처럼 한 작가의 예술세계를 굳건하게 단련시키는 것이어야 한다. 그런 측면에서 본다면 이성자는 남성 예술가들에 의해 주도되어온 한국미술사에서 뚜렷한 자기혁신을 일구어내며 특유의 조형 언어를 완성한 한국미술계의 거장이다.

2018년 국립현대미술관에서 이성자 탄생 100주년을 기념하는 전시 《이성자: 지구 반대편으로 가는 길》이 열렸다. 드물게 열린 여성 예술가 회고전이었고, 무엇보다 대중에게 아직 이성자가 널리 알려지기 전이라 뜻깊은 전시였다.

유화, 판화, 아크릴화 등 작가의 전 시기 대표작들이 망라되어 커다란 전시장 두 곳을 가득 채웠다. 이성자의 유화 작품만 알고 있던 나에게는 그의 진면목을 제대로 보여준 전시였다. 전시를 관람하는 동안, 부드러운 색감, 나무를 다루는 세밀한 수공手工을 떠올리게 하는 기법, 자전적인 서사 등이 매

력으로 다가왔다. 동시에 재료와 기법을 과감하게 넘나들고 자유로운 공감각을 구사하면서 발현되는 강한 힘이 느껴졌다. 이성자를 제대로 알아보고 싶어졌다.

파리에 온 동양 여자

1918년 전라남도 광양에서 태어나 진주에서 어린 시절을 보낸 이성자는 일본의 부잣집 딸들이 다니는 짓센여자전문학교 가정학과에 진학했고, 상류층 가정주부에게 필요한 교양 교육을 받은 뒤 부모가 정해준 남자와 결혼했다. 하지만 부모의 기대에도 불구하고 그의 결혼생활은 안정적이지 못했다. 남편의 외도로 결혼생활은 끝내 파국을 맞이했고 세 아들과 생이별을 해야만 했다. 곧이어 전쟁이 터지자 부산으로 피난했는데, 거기서 친척을 통해 알게 된 외교관의 도움을 받아 파리로 건너갔다. 한국전쟁 발발 직후인 1951년이었다.

이성자가 프랑스행을 감행한 이유는 프랑스어 교습 이수증을 취득하고 의상디자인을 배우고 돌아와 경제적 자립 기반을 만든 후, 아이들과 함께 살기 위해서였다. 그런데 파리에 도착한 이듬해, 그의 그림 재능을 알아본 의상학교 교장의 추천으로 그랑드 쇼미에르 아카데미에 입학하면서 이성자의 인생은 전혀 예측하지 못한 방향으로 흐르게 된다.

프랑스에 오기 전까지 그림을 배운 적이 없었던 이성자는 그 덕분에 오히려 선입견 없이 서양미술을 받아들일 수 있었다. 그는 빠르게 그림을 익히고 자신만의 개성이 담긴 작품세계를 만들어나갔다. 프랑스의 추상화가 앙리 고에츠에게 그림을 배웠는데, 그는 자신의 방식을 강요하지 않으며 이성자가 마음껏 원하는 그림을 그릴 수 있도록 지지해주었다. 그림

을 시작할 때까지만 해도 2년만 더 공부하고 귀국할 생각이었다. 그런데 큰 기대 없이 출품한 살롱전에서 호평을 받게 되었고, 그러고 나니 잠시 귀국을 미루고 개인전을 열어보자는 욕심이 생겼다. 1956년에 열린 첫 개인전은 1958년 두 번째 개인전으로 이어졌고, 어느새 그는 파리의 화가가 되어 있었다.

이성자가 파리 미술계에 선보인 첫 작품은 〈눈 덮인 보지라르 거리La Neige de la rue de Vaugirard〉였다. 이성자는 이 작품을 출품할 때까지만 해도, 자신의 운명이 바뀔 것이라고는 상상하지 못했을 것이다. 캔버스를 살 돈이 없어 직접 나무틀을 짜고 이불 커버를 이어붙인 뒤 그 위에 그린 작품이었다. 이 그림은 비평가 조르주 부다유로부터 "동양의 시가 현대의 형태 속에 스며들어 있다"는 평가를 받는 등 관계자들의 관심을 모았다. 화면의 절반 이상이 텅 비어 있고 왼쪽 모퉁이에 앙상한 나무 두 그루만 덩그러니 서 있는 구도에서 서양인들은 동양 산수화를 떠올렸던 것 같다.

〈눈 덮인 보지라르 거리〉는 이질적이고 낯선 것들이 미묘하게 공존하는 모습을 보여준다. 길 건너의 담장과 건물은 그림의 상단을 꽉 채운 데다 색깔도 어두운 반면, 하단의 텅 빈 거리에는 새하얀 눈이 덮여 있다. 뒤쪽의 회색빛 건물군은 기하학적인 추상 이미지로 표현되었지만, 그 앞에 서 있는 나무 두 그루는 사실적으로 묘사되었다. 이 그림은 어떠한 회화 전통이나 양식에도 구애받지 않으면서 차분하게 거리를 담아낸 작품이다.

〈눈 덮인 보지라르 거리〉, 1956

캔버스에 유채, 73×116cm, 개인 소장

이 시절 이성자는 몽파르나스 보지라르 거리 98번지의 다락방에 살면서 주로 정물화와 풍경화를 그리곤 했다. 창문 너머에는 학교 운동장이 보였고, 뛰노는 아이들을 보면서 서울에 있는 아이들 생각에 눈물 짓곤 했다. 그의 나이 서른여덟, 세 아들을 한국에 두고 홀로 날아온 지 5년이 지났을 때였다. 다섯 살 때 헤어진 막내아들도 어느덧 학교에 다닐 나이가 되었다. 가족과 떨어져 미래가 보장되지 않은 화가의 길에 들어선 이성자의 마음은 우중충한 거리 풍경만큼 답답했을 것이다. 하지만 잿빛 건물과 도로 위에 흰 눈이 덮인 창밖을 볼 때만은 마음이 환해지지 않았을까. 그가 느꼈을 환희, 고향에 대한 그리움, 타지 생활에 대한 쓸쓸함 같은 복합적인 감정이 이 그림 속에 뒤섞였을 것이다. 미술의 정규교육에서 벗어나 있었기에 나오는 순박한 묘사, 작가의 천성에 기인한 과감하고 자유로운 구성은 이 그림을 매력적으로 형상화시켰다.

이후 이성자는 오베르뉴의 기요메 갤러리에서 개인전을 열었고 2년 뒤에는 파리에서도 개인전을 열었다. 1950년대 파리에 동양인 여성 화가는 드물었다. 2차대전이 끝난 지 얼마 지나지 않은 시기라 일본인을 보기도 힘들었다. 파리의 동양인은 거친 노동을 하는 중국인이 대부분이던 시절이었고, 이성자처럼 그림을 배우는 동양 여성은 찾아볼 수 없었다. 이런 분위기에서 남관, 김흥수, 박영선 등 한국에서 건너온 서양화가들이 그랑드 쇼미에르 아카데미에 입학했다. 이들 남성 화가들은 모두 일본의 미술학교를 졸업한 뒤 한국에서 활동

하다가 유학을 온 터였다. 그래서 한국 활동 이력이 전무했던 이성자는 그들과 잘 섞이지 못했다. 이들은 이성자를 그저 취미로 그림을 배우는 여성으로 여겼고 그림을 그리는 동료로 받아주지 않았다. 하지만 파리에 유학 온 화가의 대다수가 자비로 갤러리를 빌려 전시를 열었던 것과 달리, 이성자는 유명 갤러리들의 초대를 받아 전시를 열면서 파리 미술계에 뿌리를 내렸다.

1962년 이성자는 프랑스의 갤러리가 기획한 《에콜 드 파리》에 초청받았다. 한국인으로는 유일하게 초청되어 〈내가 아는 어머니Une Mère Que Je Connais〉를 출품했다. 이 무렵 그는 시적인 정서와 온화한 분위기가 어우러진 추상화 양식을 완성해나가고 있었다. 이성자는 붓끝으로 물감을 촘촘히 찍어가며 두꺼운 질감이 느껴지는 추상화를 그렸다. 그런데 그는 "두껍게 칠한 것이 아니라 땅을 깊이 가꾼 것"[2]이라고 했다. 이성자의 캔버스는 무슨 연유로 땅이 되었을까.

"나는 나를 생각하고 나를 표현할 수 있는 길을 찾기에 몰두했다. '나는 여자이고, 여자는 어머니인 것이고, 어머니는 대지大地'라는 생각을 했다. 어떤 때는 내가 한 개피의 성냥이 되기도 했다. 자연의 부동성不動性과 충실성과 절개를 생각하기도 했다. 캔버스 앞에서 몇 시간이고 며칠이고 생각에 잠긴 채 시간을 보냈다. 이러는 동안 점점 나는, 나의 표현을 위해서 다시 출생하는 무無로 돌아가고 있었다. 나는 한 살이 됐다. 사물에 대한 애착도 무서움도 없어지고

〈내가 아는 어머니〉, 1962

캔버스에 유채, 130×195cm, 개인 소장

담담해질 수가 있었다. 나는 화실의 모든 문을 열어놓은 채 그림을 그리기 시작했다. 나는 선線으로부터 시작했다. 내 그림은 단순해졌다."³

정물화와 풍경화를 그리던 습작 단계에서 나아가 추상화를 그리기 시작하던 이성자의 고민이 느껴진다. 언어도 모르는 이국의 땅에서 난생처음 시작한 그림이었다. '추상화'라는 또 다른 도전에 직면하면서, 자신이 가진 것을 다 버리고 다시 태어나는 마음으로 돌아가야겠다고 결심했다. 그리고 자신에게 남은 본질은 무엇인가를 질문했다. 변하지 않는 자연, 인간의 변치 않는 마음처럼 그에게 남은 유일한 것은 무엇일까.

오랜 숙고 끝에 그가 발견한 것은 모성이었다. 자신을 치장하는 것을 모두 다 버리고 남은 것은 세 아이의 어머니라는 사실뿐이었다. 이성자는 아이를 기르는 어머니가 생명을 길러내는 대지와 같다는 결론에 도달했다. 그의 그림은 가장 단순한 선에서 다시 시작되었다. 이성자는 1961년 칸의 카발레로 갤러리에서 '여성과 대지'를 주제로 개인전을 열었는데, 〈내가 아는 어머니〉도 '여성과 대지' 연작 중 하나였다.

어머니의 환갑을 기념하여 그린 〈내가 아는 어머니〉는 단순한 선과 색으로 고향의 어머니를 담아낸 작품이다. 이성자는 이 작품을 통해 "60세 환갑을 맞은 부덕婦德의 인생을 살아온 한 위대한 여인에게"⁴라며 어머니에 대한 경의를 표했다. 따스한 다홍빛의 화면 속에 반듯하게 그려진 사각형, 그리고

그 안과 밖에 올려진 가로 세로의 실선들…… 이 그림에서 푸른색은 이성자가 고향의 어머니를 생각하면 떠오르곤 했던 비취색 비녀의 빛깔이라고 한다. 이성자는 작가의 내밀한 기억과 숭고한 아름다움이 뒤섞인 그림들을 선보이며 파리 미술계를 사로잡았다. 이후 섬세하고 고운 색채와 강직한 기하학적 형태는 이성자 예술의 중요한 요소로 자리 잡게 된다.

뜻밖의 초대 손님

"65년 서울대 교수회관에서 한국에서의 첫 개인전이 열리기까지 화가 이성자는 전혀 알려지지 않았다. 그의 출현은 의외적이었다는 표현이 적절하다. 의외적이라 함은 그의 이름이 갖는 생소함에 비해 그의 예술이 주는 놀라운 반향에 기인된다." [5]

1965년 5월, 이성자가 한국미술계에 혜성처럼 등장했다. 15년 만의 귀국이었다. 훗날 미술평론가 오광수가 회고한 것처럼, 미술학교 졸업장도, 국내 데뷔 이력도 없는 평범한 여성이 국제적인 화가가 되어 돌아오자, 사람들은 의아해했다. 언론은 "《살롱 드 메》와《에콜 드 파리》에 참여한 한국화가"[6] "피카소, 샤갈과도 친분이 두터운 화가"[7]라며 호기심을 표했다.

파리에서 출발하면서 배편으로 부친 그림들이 도착하고 9월에 귀국전이 열렸다. 여기에는 〈오작교Ojak-kio〉도 포함되

〈오작교〉, 1965 캔버스에 유채, 146×114cm, 개인 소장

었다. 옥황상제의 노여움을 얻어 동쪽과 서쪽으로 헤어져 지내던 견우와 직녀가 1년에 단 한 번 만나는 날, 까치와 까마귀가 두 사람을 위해 만들어준 오작교.

이성자는 애끓는 그리움 끝에 만나는 가족, 친구, 친지들, 고향 땅을 떠올리면서 느끼는 벅참과 설렘을 이 그림에 담았을 것이다. 촘촘한 점묘로 가득 채워진 그림을 보고 있으면, 견우와 직녀가 만남을 기뻐하고 또다시 헤어짐을 슬퍼하며 흘리는 눈물이 빗방울로 흩뿌려지는 대기가 연상된다. 옥황상제에 의해 동쪽과 서쪽으로 갈라져 지낸 견우와 직녀의 만남은, 서쪽의 이성자가 비행기를 타고 동쪽의 가족들에게 가는 일이기도 했다.

〈오작교〉에는 초승달이 떠 있는 하늘을 배경으로 두 개의 부호가 배치되어 있고 그 사이를 연결하는 오작교가 보인다. 오작교 아래로 흐르는 은하수는 마치 지상에서 하늘로 이어지는 사다리를 연상시키며, 저 사다리를 타고 신화의 세계로 넘어오라고 우리에게 손짓하는 듯하다. 그리고 이날만을 기다리며 직녀가 1년 동안 짜놓은 베의 고운 문양, 견우가 들판에서 소를 몰면서 만들어진 궤적이 동그라미, 세모, 네모의 기호로 아름답게 새겨져 있다. 동그라미, 세모, 네모는 이 무렵 이성자의 언어로 자리 잡는다.

파리 미술계가 이성자의 예술에서 발견한 매력이 무엇인지 의아해하던 한국의 비평가들은 이성자의 그림에서 '동양적인 것'과 '한국의 전통미'를 찾아내려 애썼다. 전시를 주관

한 언론사는 이성자 전시를 '동양의 발견'이라고 소개했다. 당시 국립중앙박물관의 학예실장으로 일하면서 한국미술을 미국과 유럽에 알리는 일에 주력했던 최순우는 1961년 파리에서 이성자의 작품을 보고 흙냄새가 풍기는 한국적인 분위기를 떠올렸다. 그는 파리에서 명성을 얻은 이성자가 "나는 어디까지나 한 사람의 한국 여인으로 그리고 여자만이 할 수 있는 일을 그저 담담하게 즐겁게 그려나갈 뿐입니다"[8]라고 스스로를 낮추는 데서 안도감과 친밀감을 느꼈다.

지금도 많은 이들이 이성자의 그림에서 '여백이 많은 동양화' '빗살무늬 토기' '청실과 홍실의 한국적 색채' 등 한국적 요소들을 변별하곤 한다. 하지만 파리를 주요 무대로 그곳 예술가들과 교감하며 자신의 예술세계를 발전시킨 그가 과연 동양 문화, 한국 전통을 얼마나 의식했을지 의문이다. 이성자 역시 "난 꿈에도 한국적인 걸 하겠다고 생각해본 적이 없다"고 밝힌 바가 있고 스스로를 "국제적인 작가"라고 단언했다.[9]

이성자의 시적이고 온화한 색채들은 1950~60년대 한국의 화가들과 분명히 다른 빛깔을 보여준다. 1950년대 한국의 서양화가들이 대체로 황갈색 계열의 물감으로 두터운 질감을 표현하던 경향을 생각하면 이질감이 들 정도로 사뭇 다른 감각이다.

당시 한국미술계에는 박수근, 손응성과 같이 일상 풍경과 기물을 그리는 화가들뿐만 아니라 정규, 함대정과 같이 모더니즘을 추구한 화가들의 그림에서도 황갈색이 단골처럼 등장

했다. 그러한 색조야말로 향토적이고 한국적인 색채로 인식되던 시기였다. 당시의 황갈색 유채화에 대해 미술 연구자들에게 의견을 물어보면, 땔감으로 나무를 다 베어낸 민둥산과 흙먼지가 풍기던 거리가 그러했기 때문이라거나 초가집, 황토벽 등의 토속적인 정서를 반영한 색조로 선택된 것이라고 이야기한다.

그런데 처음부터 한국 영토 밖에서 그림을 배운 이성자나 러시아에서 활동한 변월룡1916-1990은 흥미롭게도 고향을 묘사할 때 황갈색을 쓰지 않는다. 오히려 이성자는 자신의 연보랏빛 색채들을 일컬어 한국의 색이라고 했다.

> "1950년대 프랑스에 갔을 때 이런 분홍색 옷을 사 입었습니다. 그후 1960년대에 한국에 돌아와보니 철쭉과 진달래가 눈에 띄더군요. 그때 '아하, 내가 어려서부터 익숙했던 이 색을 그리워하고 있었구나. 그래서 그 색이 좋았구나'라며 무릎을 쳤지요." [10]

1960년대, 이 시기 이성자는 '여성과 대지'라고 불리는 연작들을 발표했다. 그사이 장성한 장남은 신문사의 파리 특파원으로, 둘째 아들은 프랑스 유학생이 되면서 이성자의 곁에 머물 수 있게 되었다. 비로소 이성자는 한국에 있던 아이들에 대한 그리움으로부터 자유로워졌다. 이제 이성자는 '땅'과 '아이들'로부터 벗어나 새로운 세계로 걸음을 내딛게 되었다.

동양과 서양, 밤과 낮 사이에서

이성자 탄생 100주년 전시에는 1954년 그림부터 2009년 세상을 떠나기까지 반세기 넘게 이어진 작품세계가 소개되었다. 그의 대표작들만 아는 상태로 전시장을 찾은 나는, 내 사유와 인식을 촘촘하게 이어줄 작품들이 궁금했다. 기대했던 대로 전시장은 이성자 특유의, 화면 위에 촘촘하게 아로새겨진 파스텔톤 색감들로 신비로운 분위기를 자아내고 있었다. 전시 공간으로 들어설 때마다 새로운 풍경이 전개됐고, 이국의 한 여성이 보여주는 장대한 여정은 황홀경을 선사했다. 작가의 삶, 과거의 기억에서 시작한 이야기는 국경을 넘어 대도시와 동서양을 넘나드는 문명을 펼쳐놓기 시작했으며, 지상에서 시작한 이야기는 빌딩 위에서 내려다본 마천루로, 비행기에서 본 대지의 풍경과 우주의 이미지로 확장되었다.

가장 인상적이었던 것은 작품들의 제목이었다. 타지에서 낯선 프랑스어를 배우면서 그림에 입문했기 때문일까. 형상이 없는 그림 속에 구체적인 의미를 부여하고 싶었던 것일까. 이성자는 그림을 그릴 때마다 작품을 표현하는 언어에 관심을 기울였다. '한 별의 전설' '용맹한 4인의 기수' '목신의 피리' '바람의 증언'…… 옥을 다듬듯 신중하게 선택하고 섬세하게 조탁한 언어들은 추상화에 서사를 펼쳐내는 마법을 부렸다.

이미지와 결합한 언어가 만드는 시적 낭만성이 정점에 이

르게 되는 것은 이성자가 『변경』으로 알려진 프랑스의 소설가 미셸 뷔토르를 만나면서부터이다. 두 사람의 만남은 갤러리의 주선으로 이루어진 것이었지만 그들의 우정은 30년이 넘게 지속됐다. 두 사람이 협업한 〈샘물의 신비Replis des Sources〉는 병풍 위에 제작된 판화 작품으로, 독특한 형식으로 인해 전시장에서도 단연 눈길을 끌었다. 높이가 50센티미터 남짓 되는 이 병풍은 서안書案 앞에 앉아 글공부하는 옛 선비의 방이나 어린아이의 방에 어울릴 것같이 소담하고 앙증맞은 크기였는데, 그 안에는 동서양의 예술가가 문학과 회화로 빚어낸 신비한 샘물이 흐르고 있었다.

〈샘물의 신비〉는 종이 위에 나무 기둥들을 배치하고 에어브러시로 물감을 분사해 숲의 이미지를 만든 뒤, 그 위에 다시 잉크를 묻힌 나무판을 찍어 냇물과 신비한 부호 이미지를 추가한 작품이다. 이성자가 한국에서 구입한 병풍을 파리에 갖고 가서 목판화 작업을 한 뒤 그 위에 미셸 뷔토르가 시를 적었다. 이성자는 그림으로 표현되지 못한 아쉬움을 시가 완벽히 충족시켜준다고 감탄했고, 미셸 뷔토르 역시 이성자를 "동녘의 여대사"라고 부르며 그의 예술에 경의를 표했다.

목판화는 이성자의 예술에서 중요한 한 축을 이루었다. 판화를 시작한 것은 1957년 세계적으로 유명한 판화 공방인 아틀리에17에서 수학하면서부터였다. 그는 여기에서 동판을 부식시켜 이미지를 표현하는 동판화를 배웠지만 차가운 금속을 이용하는 데 큰 매력을 느끼지 못했다. 대신, 1958년 라라

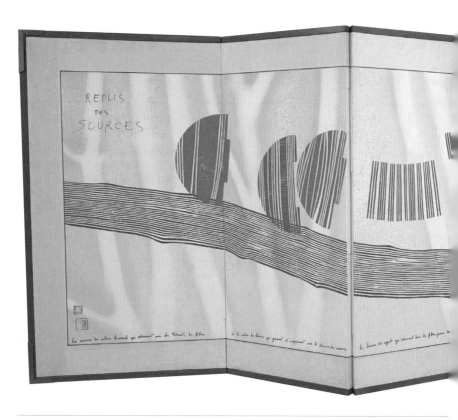

이성자 • 미셸 뷔토르, 〈샘물의 신비〉, 1977

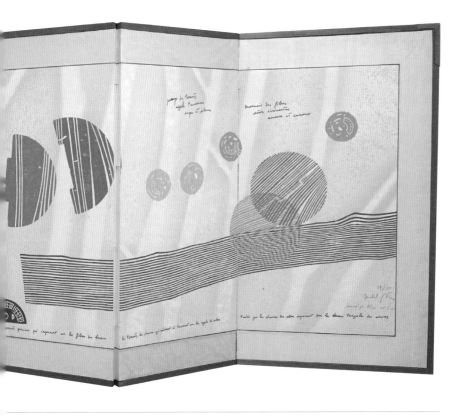

목판화 위에 시, 55.5×195.5cm, 개인 소장
이미지 제공: 이성자기념사업회

뱅시 갤러리 개인전을 위해 목판화로 전시 포스터를 만들면서 목판화에 매료됐다. 그는 조각도로 나무판을 파는 동안 숲을 산책하고 자연과 비밀스레 교감하는 듯한 느낌을 받았다. 또 목판을 새기는 작업은 색을 쓰지 않기 때문에 밤에도 할 수 있다는 이점이 있었다. 덕분에 낮에는 그림을 밤에는 목판을 새기며 회화와 판화를 병행할 수 있었다. 1968년경 남프랑스의 투레트에 양치기 목동이 쓰던 집을 개조한 여름 아틀리에를 만든 뒤에는, 겨울에는 파리에서 유화 작업을 하고 여름에는 투레트에서 판화 작업을 하며 도시와 자연을 오가면서 작품을 만들었다.

파리와 서울, 도시와 자연, 유화와 판화, 밤과 낮을 오가던 이성자는 어느새 동양의 음양陰陽 사상에 감화되며 '음과 양' 연작을 제작하게 됐다. '음과 양' 연작은 동양의 모티프를 서구의 미술 형식에 결합한 작업으로서 그가 한국을 오가며 동양 문화에 동화되는 과정을 보여준다.

> "나는, 음과 양이라든지, 동양과 서양, 죽음과 생명과 같이 두 개의 상반된 것을 한 화면 위에 창조해 내기를 원한다." [11]

〈음과 양 75년 5월Yin et Yang, mai 75〉을 보면, 양의 기운이 왕성해지면서 만물을 약동시키는 봄의 에너지를 느낄 수 있다. 음과 양이 우주를 움직이는 원리라면, 그림 속에 있는 핵核은 작가의 분신이다. 작가가 물질 중심의 서구미술에

〈음과 양 75년 5월〉, 1975 캔버스에 아크릴릭, 250×200cm, 국립현대미술관

이성자의 작업실 '은하수'　　　　　　　　　　　　　　이미지 제공: 이성자기념사업회

동양의 정신성을 결합했다고 한 것처럼, 단순한 기하학적 추상화 형식에 우주 만물의 생성과 소멸의 원리가 담긴 음양 사상이 결합된 작품이다. 무지개, 혹은 색동을 연상시키는 '핵'의 색깔은 이성자가 한겨울 경남 창녕에 있는 사찰 도성암을 방문했을 때 지붕 밑 단청에서 감명을 받은 뒤부터 등장했다.

회화에서 시작된 '음과 양'은 이성자가 1992년 투레트 아틀리에 옆에 새로 지은 아틀리에 '은하수'에도 그대로 재현되었다. '음'에 해당하는 공간은 판화 작업실로, '양'에 해당하는 곳은 회화 작업실로 사용됐다. 이성자가 깃들었던 '은하수'는 동서양의 문화를 융합한 그의 예술세계, 낮과 밤을 오가며 회화와 판화를 병행한 그의 작품활동을 상징적으로 보여주는 공간이다. 회화와 목판화, 밤과 낮, 파리와 투레트, 그리고 동양과 서양⋯⋯ 이렇게 수많은 음과 양을 오가면서 이성자는 자신의 우주를 구축했다. 패션디자인에서 시작해 유화, 도자, 판화, 태피스트리, 모자이크, 그리고 건축디자인까지 그의 긴 예술 인생은 그야말로 종횡무진이었다는 생각을 하면서 전시장을 나왔다. 왠지 이성자는 화가가 아니라 시인에 가깝다는 느낌을 품고서⋯⋯

푸른 우주에 깃든 화가

1965년 귀국전 이후 1970년에는 국립현대미술관에서 초대

전이 열렸다. 이 전시를 본 현대화랑 박명자 대표는 직접 파리에 건너가 이성자를 만났고 1974년부터 꾸준히 이성자 전시를 열면서 작가의 신작을 국내에 소개했다. 두 사람의 인연을 계기로 이성자는 한국과 파리를 주기적으로 오가면서 왕성한 작품활동을 했고, 그의 여정은 '중복' 연작과 '도시' 연작을 거쳐 '지구 반대편으로 가는 길'이라는 대표 연작을 탄생시켰다.

프랑스와 한국을 오가는 비행기에서 본 풍경에서 영감을 얻어 '지구 반대편으로 가는 길Chemin des Antipodes' 연작을 발표한 것은 그가 육십 대에 접어든 시기였다. 1990년대까지만 해도 파리에서 서울로 오기 위해선 미국 알래스카를 경유해 스무 시간 가까이 날아와야 했다. 지루하고 긴 비행 중에 보이는 경이로운 풍경은 곧 한국에 있는 가족들을 만날 것이라는 흥분과 함께 작가에게 특별한 경험을 선사했다. 비행기 창밖의 시베리아 북단 빙산과 빙하, 그 사이로 태양이 뜨고 지는 장대하고 신비로운 풍경은 '지구 반대편으로 가는 길'에 재현되었다.

팔십 대의 나이에도 이성자는 한국과 프랑스를 오가면서 꾸준히 전시를 열었고, 2009년 작고하기 전까지 1만 4000여 점이나 되는 작품을 남겼다. 그리고 2015년에는 고국에 이성자의 이름을 딴 진주시립이성자미술관이 개관했다.

이제 파리의 이성자가 오작교를 건너 한국에 온 지 반세기가 훌쩍 넘었다. 오작교를 건너 장성한 아들들과 만난 뒤, 이성자는 '제대로 밥술을 떠먹이지 못한 어머니'의 짐을 덜 수

〈지구 반대편으로 가는 길, 8월 N.3, 85〉, 1985 캔버스에 아크릴릭, 162×130cm, 진주시립이성자미술관

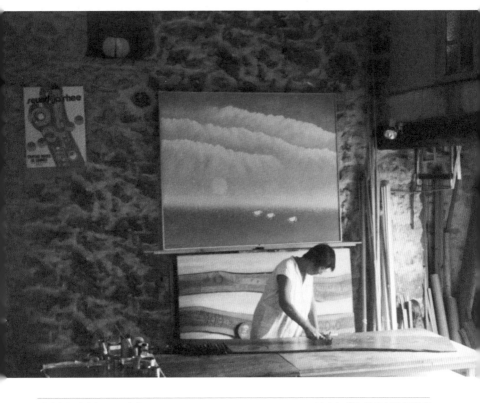

작업실의 이성자, 1990년대

이미지 제공: 이성자기념사업회

있었다. 그리고 뉴욕의 마천루, 알래스카의 하늘, 우주의 은하수로 시선을 옮기며 작품세계를 개척했고 20세기를 대표하는 한국 여성 미술가가 되었다. 1955년 가을 그랑드 쇼미에르에서 그림 그리는 이성자의 뒷모습을 본 유준상은, "그는 화가이기보다는 무언가를 끊임없이 지속해나가야만 견디는 사람이었고 그 무엇은 그의 경우 그림이었다"[12]라고 회상했다. 이성자는 어머니를 넘어, 여성을 넘어, 동양인을 넘어 '하나의 존재'가 되기 위해 계속해서 나아갔다. 어느 한 문화에 압도되거나 특정 세력에 동화되지 않고 고유의 언어와 문법으로 자신만의 설화를 완성해나갔다. 한국에서 온 뿌리를 잊지 않고 살면서도, 프랑스에서 예술가로 온전히 인정받으면서도, 한국도 프랑스도 아닌 비행기에서 죽고 싶다고 했고 그림을 통해 은하수에 자신의 거처를 지었다. 그리고 2009년 투레트의 은하수에서 세상을 떠났다.

"힘들 때는 멀리 도망쳐도 좋아. 무엇이든 네가 하는 일을 멈추지 않는다면 넌 살아낼 수 있어." 그가 남긴 〈은하수에 있는 나의 궁전Mon Palais de Galaxie〉이 내게 말을 걸어온다.

〈은하수에 있는 나의 궁전 3월〉, 2000

캔버스에 아크릴릭, 130×195cm, 개인 소장

2부

어둡고

긴 터널을 지나

어둡고 긴 터널을 지나 지금에야 우리에게 당도한 작가들은 많을 테지만, 그중에서도 우리에겐 시대의 아픔으로 인해 존재를 모르고 지냈던 훌륭한 작가들이 특히 많다.

1940년대 활발히 활동한 예술가들 가운데는 '월북작가'로 통칭되는 이들이 있다. 한국 근현대미술에 뚜렷한 자취를 남겼지만, '월북'이라는 낙인으로 인해 오랜 세월 이름을 언급하는 일조차 금기시되던 작가들이다. 한국 근현대사의 상흔을 껴안은 이들의 이름이 세상에 드러나게 된 것은 1988년 10월 27일, 월·납북 음악 및 미술 작가 104명의 작품에 대한 전면 해금이 발표되면서부터다. 그 이름들 가운데 이쾌대와 정종여가 있었다.

두 작가의 전시가 가능했던 것은 온갖 어려움에도 불구하고 작품을 지켜온 가족들이 있었기 때문이다. 월북작가의 전시란 가족들의 지원이 없다면 불가능하기 때문에, 전시를 진행하면서도 그 후에도 가족들의 마음을 각별히 살피게 된다. 애절한 가족들과 한마음이 된다.

두 작가의 가족들은, 개인주의가 당연시되는 오늘날의 시각으로는 이해하기 힘들 정도로 큰 고통과 난관을 겪으며 작품을 지켜냈다. 이 글은 정부의 금기와 세상의 무관심에도 불구하고, 작가의 이름과 작품의 위상을 지켜온 가족들에 대한 경의의 표현이기도 하다.

사라질 뻔한 이름

이쾌대
1913~1965

"오! 우리 두 사람은
가장 행복하고
가장 도적 없는
꿋꿋한 사랑을 가진
소유자입니다."

전시 일을 하면서 내 머릿속에 가장 깊숙이 각인되어 있는 것은 전시 개막 직전에 느끼는 불안감이다. 촉박한 시간에서 오는 불안감, 오류나 실수에 대한 불안감, 대중의 공감을 얻을 수 있을까 하는 불안감 등 그 종류와 내용도 다양하다. 그리고 그 불안감이 가장 컸던 전시는 이쾌대 전시였다.

2015년 해방 70주년을 기념하여 이쾌대 전시를 맡았다. 2013년 이쾌대 탄생 100주년을 염두에 두고 이전부터 논의 중이었던 전시가 여러 사정으로 미뤄지고 있다가 2년 뒤에야 열리게 된 것이다. 월북화가 이쾌대. 이 전시를 어떻게 준비해야 할까. 고민은 세 가지였다. 먼저 '리얼리즘 회화의 거장' '인물화의 대가' '한국의 미켈란젤로'와 같은 거창한 수식이 따라 다니는 이쾌대라는 작가의 진면목을 파악하는 일이었다. 거장이라는 화려한 단어 이면에 가려진 진짜 모습이 궁금했다. 그다음으로는 한국 근대미술의 걸작으로 꼽히는 '군상' 연작을 어떻게 보아야 하는지 고민이 됐다. 해방 후 혼란을 딛고 힘찬 미래를 건설하고자 하는 의지가 담긴 역작이지만, 작품에서 발견되는 르네상스 회화풍의 익숙한 구도, 일본 전쟁

화의 흔적과 같은 부분들은 어떻게 해석해야 할까. 마지막으로 가족을 남겨두고 홀로 월북한 아버지를 오늘날의 관점에서 어떻게 이야기해야 하는가였다. 가족을 두고 간 비정한 아버지와 민족의 비극을 장대한 회화로 완성한 영웅적 화가의 모습을 어떻게 포개놓아야 할까.

이쾌대라는 한 인물을 이해하는 일은, 그의 생각이 담긴 자료들을 하나씩 발견하고 그것을 해석하면서 자연스럽게 이루어졌다. 그의 삶에서 떨어져 나온 자료들은 이쾌대가 우리와 연결된 한 시대를 살았다는 사실을 증명해줬고, 나는 그에게서 미술사 책의 영웅적인 화가가 아니라 고단한 시대를 살았던 '한 인간'의 모습을 발견하게 되었다.

드로잉, 이쾌대 예술로 들어가는 첫 번째 길

빛바랜 금색 보자기를 풀자, 한 묶음의 드로잉이 나왔다. 한눈에 보아도 수백 장은 될 것 같았다. 거실 바닥에 쭈그리고 앉아서 열심히 사진을 찍었다. 작가의 막내아들 이한우님이 물끄러미 지켜보고 계셨다. 제작된 지 70~80년이 지난 종이들은 산화돼서 자칫하면 부서져버릴 것 같았다. 동행한 보존수복 담당 동료가 작업을 도와줬다. 사진을 찍으랴 크기를 재랴 목록을 만들랴 마음이 바쁜 데다, 아드님이 옆에서 지켜보고 계셔서인지 진땀을 흘리며 허둥댔다. 노련한 전문가인 척 여유를 부리고 싶었지만 내 손은 마음과 다른 방향을 휘저어대는 듯했다.

꽤 긴 시간이 걸리는 작업인데도 편안한 소파를 놔두고 아드님이 우리와 같이 차가운 바닥에 앉아 계시는 모습이 마음에 걸렸다. 얼마 전 미술관 카페에서 만나 쾌활하게 옛이야기를 들려주시던 때와는 분위기가 달라서 긴장되기도 했다. 지난 세월에 대한 회한이 떠오르는 것일까, '드디어 전시가 열리는구나' 하는 감회에 젖어 계신 것일까. 평소 같으면 슬쩍 몇 마디 여쭈며 분위기를 부드럽게 풀어보았을 텐데, 그때 나는 위대한 예술가의 전시를 준비하고 있다는 사실에 압도되어 그런 여유를 부릴 수가 없었다.

급히 찍은 사진들은 상태가 좋지 않았지만, 전시가 임박해서야 미술관에 반입되는 원화를 대신해 중요한 자료 역할을

했다. 400장 가까이 되는 드로잉을 분류하고 분석하는 일은 작품세계의 변화를 추정해나가는 데 큰 도움이 되었다. 처음에는 비슷비슷해 보이던 그림들이었지만, 종이의 재질, 크기, 그림의 유형 등에 따라 분류하다보니 시간의 흐름이 발견되기도 하고 작가의 생각과 관심사가 발견되기도 했다. 드로잉은 그야말로 이쾌대 예술의 원천을 보여주는 보고寶庫였다.

일본에 유학 간 직후 그린 것으로 추정되는 누드 크로키들은 '이게 정말 이쾌대가 그린 거라고?' 싶은 의구심이 들 정도로 미숙한 솜씨를 드러내고 있었다. 누드 크로키를 처음 시작한 이쾌대는 두껍고 뻣뻣한 연필 선으로 어딘가 어색한 인체를 그리기도 했고, 자신감 없는 선을 슬금슬금 덧대어가며 간신히 누드를 완성하기도 했다. 아예 미완성인 채로 남아 있는 그림들은 인체 비례가 안 맞고 포즈도 어색했다. 난생처음 누드모델을 눈앞에 두고, 이젤 뒤에 움츠린 채 친구들의 그림을 힐끔거리던 내 신입생 시절이 떠올랐다. 인물화의 거장 이쾌대도 일본 미술대학에 입학해 처음 누드화를 그릴 때는 그때의 내 모습과 비슷했겠구나…… '리얼리즘의 대가' 이쾌대가 가깝게 느껴졌다.

하지만 거장은 다르다. 학교에서 체계적인 교육을 받고 일상에서 꾸준히 습작하면서 이쾌대의 드로잉 실력은 빠르게 향상됐다. 현재 남아 있는 스무 권가량의 크로키북에는 별다른 서명이 없어서 제작 시기를 정확히 알 수 없다. 하지만 1937년 로쿠호샤 전람회 출품작 〈부인상〉, 1938년 니카카이

사라질 뻔한 이름

전람회 출품작 〈운명〉, 1939년 니카카이 전람회 〈저녁 소풍〉처럼 전람회에 발표한 작품의 밑그림은 제작 시기를 추정할 수 있었다. 이런 작품들을 기준작으로 삼아 그림들의 선후 관계를 짐작해볼 수 있었고, 완성작과 관련 있는 습작과 스케치를 모아 작품 제작 과정을 추적해볼 수 있었다. 드로잉 작품들은 이쾌대의 걸작이 일순간의 영감이 아니라 부단한 노력을 통해 점진적으로 완성되었다는 사실을 보여줬다. 1930년대 초반 형편없는 누드 크로키에서 출발해 그럴듯한 인체의 꼴을 갖춰가고, 어느새 날렵한 손놀림으로 모델의 움직임을 포착해내기까지, 드로잉에는 이쾌대가 미술학도에서 화가로 성장하는 과정이 고스란히 담겨 있었다.

이쾌대는 1938년 3월 일본 데이코쿠 미술학교를 졸업하고 계속 도쿄에 머무르며 작품활동을 했다. 이듬해 9월에는 큰아들을 낳았고 〈저녁 소풍〉으로 일본 전람회에서 입선했다. 현재 사진으로만 전하는 〈저녁 소풍〉에는 노부부, 아들과 며느리, 손자로 이어지는 단란한 가족의 모습이 그려져 있다. 작품은 전하지 않지만 대신 밑그림이 여러 점 있는데, 멀리 싸리문 밖에서 씨름을 즐기는 사람들의 자그마한 생김새까지 따로 떼어 그려볼 정도로 정성을 기울여 제작했음을 알 수 있다. 같은 드로잉북에서 떨어져 나온 것으로 보이는 그림 중에는 갓난아기를 안고 있는 부부 드로잉도 여러 장 있었다. 아기를 중심으로 한 드로잉은 가족을 맞이한 화가가 꿈꾸는 평화로운 세상, 여유로운 고향의 모습을 담고 있다.

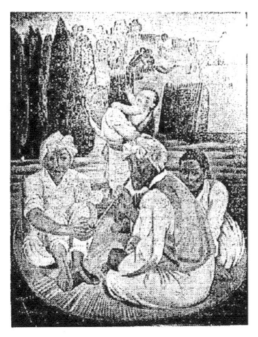

1939년 제26회 니카카이 전람회 입선작 〈저녁 소풍〉

〈저녁 소풍〉의 밑그림, 1939년경

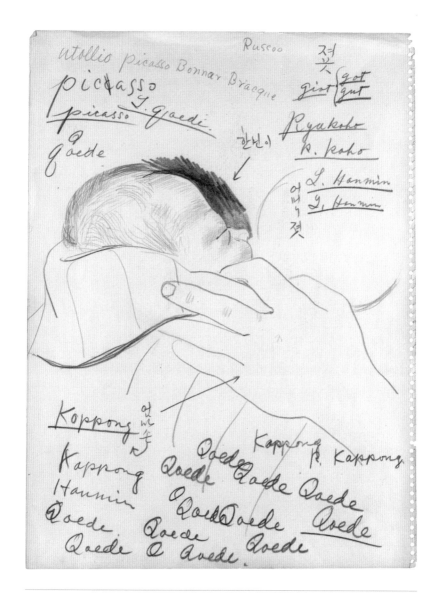

첫아들 한민을 그린 드로잉, 1939

엄마의 젖을 먹고 있는 큰아들을 그린 드로잉도 있다. 자신을 닮은 아들의 얼굴에 경탄하면서 이마, 눈, 뺨을 연필로 부드럽게 훑어 내려간 이쾌대는, 그 위에 루소, 피카소, 브라크 같은 화가들의 이름을 쓰다가 다시 가족의 이름을 적어 내려갔다. 갑봉, 갑봉, 한민, 쾌대, 쾌대…… 갑봉, 갑봉 이렇게 어지럽게 적혀 있는 이름들은 이쾌대의 들뜬 마음을 고스란히 보여준다. 아이가 이름을 갖게 된 지 얼마 안 되었을 것이다. 탄생의 경이로움, 새로운 이름으로 불리게 된 존재의 재발견, 부부가 만들어낸 가족의 형성 등 이 순간 그가 맞닥뜨린 복잡한 심경이 읽힌다. '화가 이쾌대'이면서 동시에 '아버지 이쾌대'로 다시 태어난 그의 굳은 다짐 같은 것도 느껴진다.

미술사에서 이쾌대는 '리얼리즘의 거장'처럼 거창한 수식어로 설명되는 경우가 많았기 때문에 드로잉에 담긴 이쾌대의 다정한 속살은 뜻밖의 모습으로 다가왔다. 특히 남녀의 사랑을 신비롭게 표현한 파스텔화는 '리얼리즘'이라는 수식어로 이쾌대를 가둔 것을 되돌아보게 했다. 화가의 시선이 역사와 사회, 현실의 묘사에만 고정돼 있지 않았다는 사실을 알고 나자, 사랑하고 슬퍼하고 환호하고 좌절할 줄 아는 평범한 인간을 향해 한 걸음 더 다가선 듯했다.

반복해서 드로잉을 살펴보는 사이, 드로잉을 통해 사람들이 잘 모르는 이쾌대의 내면 풍경과 작품의 제작 과정을 보여주면 좋겠다는 생각이 들었다. 걸작이 완성되는 모습을 보여주는 밑그림을 솎아내고, 섬세하고 낭만적인 작가의 감성이

드러나는 드로잉을 선별했다. 이쾌대 회고전의 한쪽 벽면에는 드로잉이 가득 전시되었다. 전시장을 찾은 작가의 따님은 아버지의 드로잉북이 중요한 건지도 모르고 비행기를 접고 딱지를 만들며 놀아서 이것밖에 안 남았다고 아쉬워했다. 아버지의 책상 서랍에 드로잉이 가득 있었다고 했다. 나는 스케치북을 뜯어 비행기를 접고 딱지를 만들면서 아버지의 체취를 느끼고 아버지의 존재를 확인했을 어린 자녀들의 모습을 떠올렸다. 아이들의 추억이 너무나 소중하다고 생각했다.

아내 유갑봉, '미장센'의 중심

드로잉을 정리하는 틈틈이 작가와 관련한 자료를 찾는 일을 병행했다. 새로운 자료를 발굴하고 싶었다. 전시 전 여러 차례 자문회의를 거치는 과정에서 『아단문고 미공개 자료 총서』의 존재를 알게 되었다. 다음날 국립중앙도서관에 자리를 잡고 총서를 전부 꺼내 한 장 한 장 넘기며 이쾌대의 그림을 찾았다. 어느새 도서관 이용 시간이 다 되어가는데 성과가 없자 마음이 다급해지고 손놀림도 빨라졌다. 잡지 표지의 그림을 그린 화가 이름을 목차에서 하나하나 확인하던 작업을 포기하고, 페이지를 넘기면서 표지화만 확인하기 시작했다. 비슷비슷한 여성 인물화들이 한참 지나가고 갑자기 낯익은 분위기의 그림이 나타났다.

몇 달 동안 이쾌대의 드로잉을 쳐다보고 지낸 덕분일까. 엷은 담채 아래 유려하게 움직이는 필선을 보자마자 단번에 이쾌대 그림임을 직감했다. 그리고 여성의 얼굴을 다시 확인한 뒤에는 바로 확신이 들었다. 책의 목차에 "表紙 李快大畵(표지 이쾌대 그림)"라고 적혀 있었다. 그러고 나서 다시 찬찬히 그림을 살펴봤다. 이쾌대의 약혼식 사진에서 보았던 드레스가 눈에 들어왔다. 이쾌대의 아내 유갑봉이었다. 아, 아내의 모습을 이렇게 품위 있고 아름답게 그리는 화가라니.

2014년 여름, 전시를 준비하면서부터 아드님을 만났다. 그에게 부친에 대한 이야기를 직접 들으며, 이쾌대 생애의 퍼즐을 맞춰나갈 수 있었다. 전시 도록의 연보와 구술채록 등이 채워주지 못한 이야기였다.

이쾌대는 휘문고 시절에 진명여고를 다니는 동갑내기 유갑봉을 보고 단숨에 사랑에 빠졌고 고등학교 3학년 가을에 결혼식을 올렸다. 이듬해 봄 휘문고를 졸업하자마자 데이코쿠 미술학교(지금의 무사시노 대학) 서양화과에 입학했다. 처음에는 이쾌대만 일본에 건너갔지만, 홀로 남은 며느리가 안쓰러웠던 그의 부친이 유갑봉을 일본에 보내며 두 사람이 거처할 집을 마련해주었다.

이쾌대는 새로운 환경에서 의욕적으로 생활했다. 야구부 활동을 하고 동기들과 '하랏파회'라는 그룹을 만들어 전시를 열고 학내 분규에 참여한 기록들은 이쾌대가 얼마나 적극적이고 활동적인 사람이었는지를 보여준다. 신혼부부의 유학생

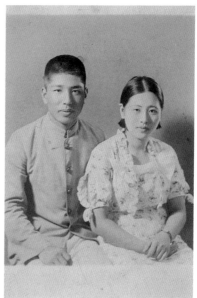

『신가정』 1936년 8월호

젊은 부부를 그린 드로잉, 1939년경

이쾌대와 유갑봉의 약혼 사진

아내를 그린 드로잉

활은 물질적으로도 풍족했다. 귀국 후 전쟁을 맞닥뜨리면서 겪게 된 질곡을 생각하면, 이때가 그의 인생에서 가장 행복했던 시기가 아니었을까 짐작된다.

〈카드놀이 하는 부부〉는 이 시기 생활상을 엿볼 수 있는 작품이다. 붉은 꽃이 잘 가꾸어진 정원에서 이쾌대와 유갑봉이 카드놀이를 하고 있다. 테이블 위에 놓인 술병은 3분의 1가량 비어 있고 두 사람의 얼굴에는 발그레하게 취기가 돈다. 유갑봉의 이마와 왼뺨을 비추는 햇빛을 보면 해가 뉘엿뉘엿 떨어지고 있는 듯하다. 한창 게임을 즐기다가 "여기 좀 보세요" 하는 누군가의 목소리를 듣고 고개를 돌린 듯한 모습이다. 그런데 무심히 고개를 돌린 두 사람의 표정이 일순간 굳어버렸다. 좋은 패를 내기 위해 만지작거리던 카드들이 두 사람의 손에 그대로 있지만, 게임은 그만 끝나버리고 만 것 같다.

이쾌대의 그림에는 어떤 복잡한 상황이나 이야기가 숨어있는 경우가 많다. 이야기나 묘사의 이면에 메시지를 숨겨 암시적으로 표현하는 알레고리가 다양한 형태로 등장한다. 〈카드놀이 하는 부부〉 역시 신혼부부의 행복한 한때를 그렸지만 이윽고 비극적인 상황이 일어날 듯한 분위기를 암시한다.

대학을 졸업한 해, 이쾌대는 〈운명〉으로 일본의 유명 공모전 니카카이 전람회에 처음으로 입선하면서 당당하게 화가로 데뷔했다. 이쾌대의 수상 소식에 고향에서는 장래가 촉망되는 신진 화가를 맞이할 준비에 들떴다. 그의 금의환향에 앞서 그림이 먼저 도착했다. 그런데 그림을 보기 위해 모인 마을

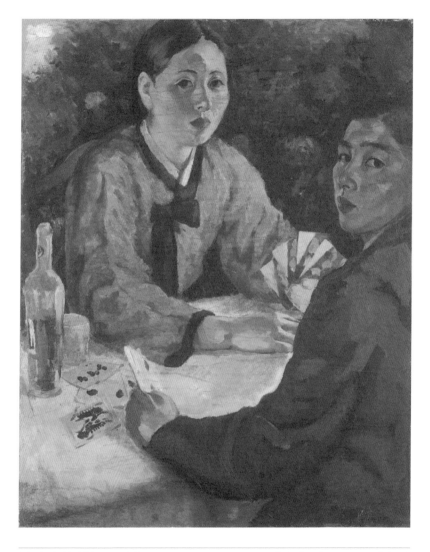

〈카드놀이 하는 부부〉, 1930년대　　　　　　　　　　　　　캔버스에 유채, 91.2×73cm, 개인 소장

사람들은 그만 화들짝 놀라고 말았다. 초상집을 그린 그림이 라니! 아마 촌로들은 '대체 이런 흉측한 그림이 어떻게 상을 다 탄 거지'라고 생각했을 것이다. 이웃들이 너나없이 한마디 씩 보태자, 아들의 그림을 자랑하려던 이쾌대의 부친은 그만 헛기침만 했을지도 모르겠다.

그림을 살펴보자. 방문이 활짝 열려 있고, 그 안에는 비극 적인 상황이 펼쳐져 있다. 제일 안쪽에 가슴을 풀어헤친 남자 가 가로로 반듯하게 누워 있다. 몸이 힘없이 늘어진 것을 보면 이미 죽었거나, 혹은 어쩔 도리가 없는 상황에 이른 것 같다. 그 앞에 모든 것을 체념하고 비탄에 빠진 여인들이 보인다. 그 런데 그들의 얼굴이 마치 한 사람인 듯 비슷하다. 화가의 미숙 한 솜씨 탓일까. 하지만 이 무렵 이쾌대가 그린 그림에 등장하 는 다양한 여성상을 보면 이런 생각에 동의하기 힘들다. 이 그 림에는 작가가 감추어놓은 수수께끼가 있는 것이 분명하다.

모든 사람이 비탄에 빠진 가운데 유일하게 이성을 잃지 않 고 앞을 응시하고 있는 여성에게 유독 눈길이 간다. 힘없이 축 늘어진 남성의 모습을 차마 바로 보지 못해 등을 돌린 채 얼굴 을 무릎에 파묻고 울고 있는 여성, 망연자실한 표정으로 우는 이를 위로하는 여성, 방문에 팔꿈치를 괸 채 비탄에 잠긴 여성 까지 모두 충격, 슬픔, 좌절 등의 감정적 동요를 보이는 가운 데, 이 여성만 평정심을 잃지 않고 고요하게 앉아 있다. 그에 게는 옆에서 흐느끼는 소리나 울음을 삼키며 내는 신음이 들 리지 않는 듯하다. 이 혼란한 상황에서 시선을 앞에 고정한 채

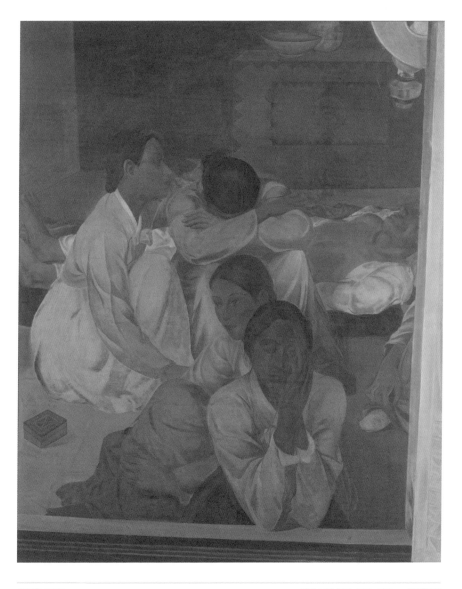

〈운명〉, 1938 캔버스에 유채, 160×130cm, 뮤지엄산

깊은 생각에 잠겨 있다.

이쾌대는 전통 한옥의 문지방과 장지문을 프레임 삼아 그 안에 한 집안의 비극적인 상황을 집어넣었다. 절체절명의 위기에 봉착한 집안을 표현하기 위해 의도적으로 기울인 프레임 위에는 석유등이 달려 있는데 마치 연극 무대 위 배우들을 비추는 조명 같다. 빛은 무릎에 머리를 파묻은 여인에게 한 팔을 기댄 채 앉아 있는 여인을 향해 있다. 이 여인의 연분홍색 저고리와 흰 동정, 옥색 치마를 제외하면, 그림의 나머지 부분은 모두 컴컴한 방의 어둠 속에 잠겨 있다. 검은색에 가까운 색채, 신체 위를 겉도는 푸른색과 분홍색은 그로테스크한 분위기를 고조시킨다. 다분히 연극이나 영화의 한 장면 같은 극적인 '미장센'이다.

보통 녹색은 건강함과 아름다움을 상징한다. 하지만 이 그림에서는 녹색 치마가 장면의 비극성을 높이는 역할을 한다. 죽음이 드리운 신체, 절망에 휩싸여 고개를 파묻은 여자의 손, 죽음과 절망에 압도된 얼굴들에 녹색이 배어 흐른다. 복잡하고 어지러운 구성에도 불구하고 녹색의 '푸른 기운'이 그림에 통일성을 부여한다. 중앙에 앉은 여성의 치마에 칠해진 '옥색'은 그림에 기묘한 분위기를 더한다. 그런데 이 그림을 기묘하게 만드는 것은 색채뿐이 아니다.

그림을 꼼꼼하게 살펴보면 오른쪽에 손과 발만 살짝 드러내는 인물이 있다. 숨어 있다고 하는 편이 더 정확할 것이다. 치마 끝을 만지는 손동작이 예사롭지 않다고 생각하는 순간,

사라질 뻔한 이름

맞은편 방바닥에 덩그러니 놓인 카드 상자(혹은, 성냥갑일까) 도 보인다. 보는 사람을 탐정으로 만들어버리고 마는 그림이 다. 연구자들은 이 그림을 두고 이쾌대가 단순히 한 가정의 모 습을 그린 것이 아니라 중일전쟁 당시 우리나라의 암울한 상 황을 비유적으로 표현했다고 말한다. 그림의 제목인 '운명'은 가장의 죽음으로 풍비박산이 난 집안의 운명일 수도 있지만, 풍전등화와 같은 조선인의 운명으로 볼 수도 있다는 것이다.

비극적인 사건이 벌어지고 앞으로의 위태로운 운명을 직 감하는 순간. 이쾌대의 그림에서 여성은 사태를 인지하고 앞 일에 대비하는 선지자의 모습으로 표현되었다. 그의 그림에 묘사된 아내 유갑봉의 모습 또한 변해갔다. 〈2인 초상〉에서 이쾌대는 먼발치를 보는 자신의 모습과 달리 아내는 단단한 눈빛으로 화면을 응시하도록 그렸다. 부부에게 일어날 비극 을 예견하진 못했지만, 앞으로 어떠한 고난이 생겨도 이겨낼 것 같은 강인함을 아내의 모습에서 발견한 것일까.

아카이브, 이쾌대 예술로 들어가는 두 번째 길

이쾌대는 대체 무엇을 보았기에 이렇게 심각한 표정의 인물 들을 그린 것일까. 그의 그림에서 암시되는 장대한 서사. 그 서사의 뿌리는 무엇일까. 이쾌대라는 인물과 그의 예술이 탄 생하게 된 과정이 궁금했다. 문득, 이쾌대가 휘문고등학교

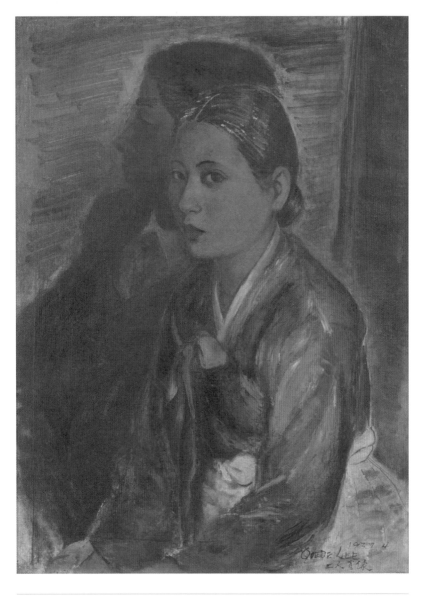

〈2인 초상〉, 1939

캔버스에 유채, 72×53cm, 개인 소장

재학 시절 남긴 글이 있을지도 모른다는 데 생각이 미쳤다. 학교 도서실에 연락해 교지 열람을 신청했고 교지에는 세상에 공개되기를 기다려온 이쾌대의 글 두 편이 실려 있었다.

"나는 사실로 이 글을 쓰고 싶지 않다. 나도 휘문아徽文兒의 한 사람이어든 야구선수의 일인一人으로 출전하였거든 내가 왜 이 사실을 쓰고 싶으랴. 그러나 나는 내가 이 글을 씀으로 해서 이 사실을 기록하여 둠으로 해서 우리 후진에게 한 가지 도움이 될까 하는 생각으로 이 글을 씀을 제군은 양해하여달라. (…) 결과는 15대 0이라는 우리 휘문야구부 성립 이후 처음 보는 수치의 기록을 짓고 말았다. 이 수치의 기록을 지은 것이 우리 1932년도 선수 일동인가 하니 가슴이 미여지는 듯한 감을 억제치 못하였다. 나는 지금도 그때 생각을 하면 가슴에서 두방맹이질을 함을 느낀다. 나는 끝으로 남아 있는 선수들의 자발적 노력과 아울러 선도善導하야 설욕전雪辱戰을 하여주기만 바라며 펜을 놓는다." [1]

"명경대야! 황천강아! 그 옛날 신라 태자 한 분이 헐덕거리며 이곳 지나가는 것 보았느냐! 목마른 태자에게 물 한 그릇 받혔느냐! 고마웁다 하시드냐! 뒤쫓아 오든 고려군은 태자 내노라고 너에게 조르드냐! 태자께서 상상봉上上峰을 올라가실 때 놓은 성벽을 쌓으시고 눈물 뿌리시든 그때 너는 바로 목격하였겠지. 신왕조新王朝에 대한 수욕감羞辱感과 빼앗긴 구국가舊國家를 회복하자는 굳은 계획을 품고 풍악산 험한 곳에서 음복陰伏하신 그 이야기를 알았느냐!" [2]

첫 번째 글은 야구 경기의 패배와 치욕을 기록한 글로 실패를 잊지 않겠다는 의지를 보여준다. 두 번째 글은 금강산 수학여행에서 신라의 마지막 왕자 마의태자의 전설을 떠올리며 쓴 글로 나라를 빼앗기고 금강산으로 피신하며 느낀 비분강개를 담아냈다. 이 두 편의 글은 이쾌대의 예술의 근원이 무엇인지를 깨닫는 계기가 되었다. 모두 반드시 때가 오면 설욕하겠다는 의지가 깔려 있는 글이다. 잊어버리거나 적당히 모르는 척하는 안일함을 택하는 대신, 부끄러움을 새기고 훗날을 도모하려는 의지가 어린 이쾌대의 마음속에 자리하고 있었다. 이쾌대는 칠곡의 개화된 집안에서 태어나 기독교의 세례를 받고 야구와 테니스를 즐기는 모던보이였지만, 망각과 굴종을 모르는 깨어 있는 정신의 소년이기도 했던 것이다.

소년 이쾌대에게 남다른 민족의식이 있었던 것이나, 훗날 화가가 된 뒤에도 시대정신을 예술에 담고자 했던 데는 형의 영향이 있었을 것이다. 그와 열세 살 터울인 형 이여성은 중앙고등학교를 다니다 항일운동에 뛰어들었고, 3년 감옥살이 끝에 중국과 일본에서 공부하고 돌아와 언론인으로 활동하면서 민족운동 연구를 했다. 그는 미술에도 조예가 깊어 동양화를 즐겨 그렸고 잡지의 표지화를 포함해 여러 점의 그림을 남겼다. 1919년 3·1운동이 일어났을 때 이쾌대는 너댓 살에 불과했지만 그의 형은 이미 독립운동에 가담하고 있었으니, 자연스럽게 민족 운동가들로부터 정신적 세례를 받으면서 성장했을 것이다.

혼란한 시대를 온몸으로 껴안은 이쾌대의 모습을 보여주는 자료는 또 있었다. 이쾌대가 진환1913-1951이라는 화가와 가까웠는데 진환의 유족을 만나보면 관련 자료를 볼 수 있을 것이라는 조언을 자문회의에서 얻었다. 진환의 유족을 수소문했다. 흥신소 직원처럼 신문을 뒤지고 짐작되는 곳에 전화를 돌리는 노력 끝에 마침내 서양화가 진환의 아드님이 일하시는 곳을 찾아냈다. 전화로 일정을 잡고 자택을 방문해 그동안 보관해두신 이쾌대의 편지를 마주할 수 있었다.

"진 형

화형畵兄의 편지를 지금 받아 읽고 감개感慨 깊은 바 있었습니다.

그동안 별일이나 없었는지요? 하도 오랫동안 소식이 없기에 진 형이 어디에 있는지 모두 야단들이었습니다. 예술을 가장 사랑하는 사람으로 형의 그동안 심경 변화心境 變化를 동무들께 전하겠습니다. 그러나 이때가 어느 때입니까? 기어코 고대하던 우렁찬 북소리와 함께 감격의 날은 오고야 말았습니다. 이곳 화인畵人들도 '뭉치자 엉키자 다투지 말자' '내 나라 새 역사役事에 조약돌이 되어도' 이와 같은 고귀한 표언標言 밑에 단결되어 나랏일에 이바지하고 있습니다. 원컨대 형이여! 하루바삐 상경하여 큰 힘 합쳐주소서.

다음에 또 편지 드리겠습니다. 총총. 이만 줄입니다.

이쾌대李弟"

이쾌대가 가까운 벗 진환에게 보낸 편지는 해방 직후의

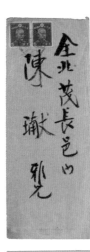

全北 茂長邑내

陳 瓛

親展

陳兄

이쾌대가 진환에게 보낸 편지, 1945

감격을 고스란히 전하고 있다. 이쾌대에게는 시대 흐름의 중심에 서서 새로운 역사를 건설하고자 하는 의지가 충천해 있었다.

피가 용솟음치고 패기충천하던 해방 초의 감격에 휩싸여 붓으로 써 내려간 편지에는 이쾌대의 격정이 고스란히 묻어난다. 더듬더듬 편지글을 읽다보면, "감개感慨" "심경 변화心境 變化"와 같은 글자에서 힘을 불끈 쥐었을 그의 손이 선명하게 그려진다. 거대한 해방의 물결, 이미 화가들은 좌우익의 대립에 휘말리지 말고 한뜻으로 뭉치고 엉키어, 조국의 새 역사를 건실하게 세워야 한다고 각성하고 있었다.

이쾌대가 생각하는 우리 미술은 "중국의 옛 그림을 본뜬 그림에서 단호히 벗어나야 하며, 서구미술을 무비판적으로 모방해서도 안 되며, 민주주의 원칙에 의한 신국가의 새로운 회화운동에 의해 만들어진 것"[3]이어야 했다. 이쾌대는 조선미술문화협회를 결성하고 스스로 위원장이 되었고, 해방 후 감격을 소재로 한 '군상' 연작과 1948년 6월 훈련 중인 미군 폭격기가 독도 상공에서 조업 중이던 어민에게 폭탄을 투하한 사건을 소재로 한 〈조난〉과 같이 대중을 고무시키는 대작을 연거푸 발표했다.

〈군상IV〉는 이쾌대의 '군상' 연작 중에서 가장 나중에 제작된 것으로 보인다. 〈군상I〉과 〈군상II〉가 해방 소식을 듣고 달려오는 사람들을 표현하고 〈군상III〉이 산과 강을 배경으로 하는 것과 달리, 〈군상IV〉는 구체적인 배경이나 사건이 사라진 데다 나체로 뒤엉킨 사람들로 구성되어 있다. 오른쪽

하단에 주저앉아 있는 사람들에서 시작하여 왼쪽 상단을 응시하며 앞으로 걸어 나가는 사람들까지 서른 명이 넘는 사람들이 유기적으로 연결되어 있다. 두 아이를 데리고 망연자실한 표정으로 있는 어머니와 서로 부둥켜안고 좌절하는 연인에서 시작한 그림은, 상대방의 살점을 물어뜯고 돌로 내리치는 잔인하게 싸우는 사람들을 지나, 쓰러진 사람을 일으켜 세우고 주변 사람들을 토닥거리는 사람들, 아이들과 함께 앞으로 나아가는 여인으로 전개되는 이야기 구조를 보여준다.

〈군상Ⅳ〉는 장대한 스케일과 뒤엉킨 인물들의 압도적인 구성으로 인해 '민족적 정서와 카리스마가 넘치는 대작'이라는 고정관념을 낳은 것 같다. 그런데 그림을 실제로 보았을 때, 뜻밖에 발견하게 되는 것은 온화하고 서정적이기까지 한 색채다. 그림의 인물들이 모두 근육질의 이상적인 신체를 하고 있다는 단점에도 불구하고 〈군상Ⅳ〉가 상투성에 빠지지 않고 우리를 그림 속으로 끌어들이는 것은 충만한 감정으로 넘치는 색채 때문이다. 좌절하고 상처받은 사람들, 동족을 살상하는 괴물로 변해버린 사람들, 대중을 이끄는 주체로 거듭나는 사람들은 섬세하게 다른 색채로 표현되어 화가가 그림 속에 담은 은유와 상징들이 직관적으로 전달된다. 자신을 보호할 실오라기 하나 걸치지 않은 맨몸이지만 동시에 어떤 고난도 뚫고 나갈 강인함으로 무장한 사람들. 바로 혼란한 시대를 뚫고 위대한 역사를 일굴 우리들의 모습이라고 이야기하는 듯하다. 화면의 왼쪽, 선두에 선 어머니와 아들의 눈빛을

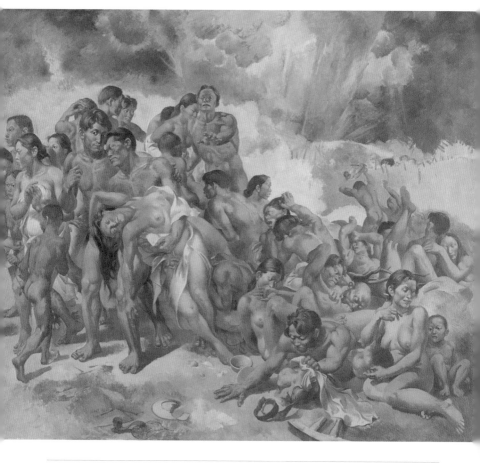

〈군상Ⅳ〉, 1948년 추정

캔버스에 유채, 177×216cm, 개인 소장

보라. 줄곧 시대를 응시하며 화가의 사명을 고민한 이쾌대의 모습이 읽히지 않는가.

이○대, 그의 작품을 지킨 유갑봉 여사

전시가 열렸을 때 언론이 크게 주목했다. 개막식에 앞서 열린 기자간담회에서 한 기자가 물었다. "작가가 가족을 두고 홀로 월북한 이유가 무엇이라고 생각하나요." 전시를 준비하면서 내내 곱씹던 질문이었지만 순간 할 말을 잃고 당황하고 말았다. 잠시 말을 멈추었던가. 어느새 나는 "휴전이 이렇게 길어질 줄 몰랐을 거예요"라고 말문을 뗀 뒤 제자들이 해준 이야기를 기자들에게 들려주었다.

이쾌대는 해방 후 성북회화연구소라는 화실을 열었다. 늘 벽화 제작을 마음에 품고 있었는데 보문동의 비좁은 한옥에서는 그릴 수가 없었다. 삼선동에 비교적 규모가 있는 화실을 열어 작업실을 겸하며 학생들을 지도했는데, 조각가 권진규, 전뢰진, 서양화가 김창열, 심죽자, 김숙진 등이 이곳에서 그림을 배웠다.

전시를 앞두고 김창열, 김숙진, 심죽자, 전뢰진 작가를 찾아가 성북회화연구소와 이쾌대에 대해 궁금한 것을 여쭈었다. 전공도 나이도 제각각이었던 이들은 각기 기억하는 것도 달랐다. 화가의 인품을 기억하기도 했고, 매일 도시락을 싸 오

던 아내의 모습을 기억하기도 했고, 좌익 계열 화가들과 모임을 했던 상황을 기억하기도 했다. 동시에 '아내를 끔찍이 사랑하고, 아픈 큰아들에 대한 걱정이 깊었던 이쾌대가 가족을 두고 간 이유는 도무지 이해가 가지 않는다'고 입을 모았다. 게다가 그 많은 재산을 두고 북으로 간 이유가 대체 무엇일까.

이쾌대는 "47.12. 우리 집안 식구 일제히 일어나서 기념촬영을 하다"라는 글귀를 넣은 동그란 종이에 가족들을 그렸다. 아내와 첫째 아들 한민, 둘째 한식, 딸 수생을 그리고 맨 뒤에 자신의 모습을 마치 가족들의 그림자처럼, 혹은 울타리처럼 그려 넣었다. 그리고 시간이 조금 더 지나 마당에서 가족사진을 찍었다. 드로잉과 달리 이쾌대는 가족들의 정중앙에 자리를 잡고 카메라를 응시하고 있다. 1944년에 태어난 수생이 대여섯 살쯤 되어 보이니 1950년을 전후한 시기일 것이다. 이 사진에 없는 막내아들 한우는 1950년 8월에 태어났다.

1950년 6월에 전쟁이 일어났을 때 이쾌대에게는 만삭인 아내와 노모가 있었다. 이들과 함께 피난을 가는 것은 무리였다. 전쟁이 난 지 3일 만에 서울이 함락되었고, 해방 직후 조선미술동맹에 가입해 좌익활동을 한 전력이 있는 이쾌대는 인민군에게 불려 가 부역 활동에 동원됐다. 9월 서울 수복 때 몸을 피하던 그는 국군에게 체포되어 포로수용소에 보내졌다. 수용소 생활이었지만 탁월한 그림 솜씨 덕분에 물감을 구하러 부산에 드나드는 등 비교적 자유로운 생활을 할 수 있었다. 11월에는 아내에게 편지를 보내 곧 집에 돌아가 가장으로서

1947년에 그린 가족 스케치

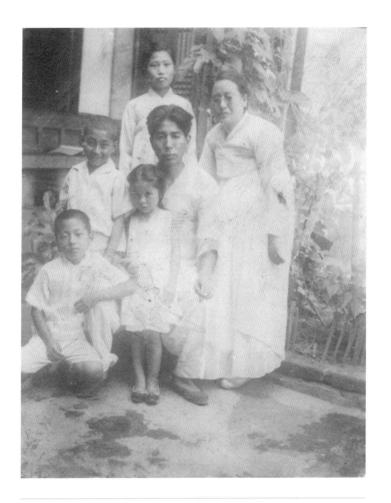

가족사진, 1950년 추정

책임을 다할 때까지 잠시만 잘 견디어달라는 당부도 했다.

"한민모 보오

오래간만에 내 소식 알리게 됩니다. 9월 20일 서울을 떠난 후 5,
6일 동안 줄창 걷다가 국군의 포로가 되어 지금 부산 100수용소 제
3수용소에 있습니다. (…) 이곳 미인美人 수용소 소장이 미술을 이해
하는 분이기 까닭에 화용지와 색채도 구해주셨습니다. 내일부터는
포로수용소의 정경을 그리게 되었습니다. (…) 아껴둔 나의 색채 등
은 처분할 수 있는 대로 처분하시오. 그리고 책, 책상, 헌 캔버스, 그
림틀도 돈으로 바꾸어 아이들 주리지 않게 해주시오. 전운戰雲이 사
라져서 우리 다시 만나면 그때는 또 그때대로 생활 설계를 새로 꾸
며봅시다. 내 맘은 지금 우리 집 식구들과 모여 있는 것 같습니다.

11월 11일 이쾌대"

하지만 웬일인지 그는 곧 가족에게 돌아가겠노라는 약속
을 지키지 않았다. 아내 유갑봉 또한, 집에 남아 있는 물감과
그림을 팔아 아이들을 굶주리지 않게 해달라는 남편의 부탁
을 듣지 않았다. 대신 집에 있는 패물과 옷가지를 내다 팔았
다. 그리고 시장에 나가 포목 장사를 하고 운수업을 하면서 아
이들을 키웠다. 어느새 이쾌대는 '이○대' '이×대'로 이름을
언급하는 것조차 어려운 금기 대상이 되어 있었다.
　막내아들 한우가 고등학생이 되었을 때, 유갑봉은 다락방

에 숨겨뒀던 그림들을 꺼내 보여줬다. 그림들은 나무틀을 뜯어내고 캔버스만 차곡차곡 포개서 신문지에 둘둘 말려 보관되어 있었다.

1988년 10월 27일. 월·납북 음악 및 미술 작가 104명의 작품에 대한 전면 해금이 발표되었다. 41명의 화가가 해금 작가 명단에 이름을 올렸고, 이쾌대와 그의 형 이여성도 포함되었다. 그의 그림은 미술품 수복 전문가에게 맡겨져 제모습을 되찾은 뒤 세상에 공개됐다. 1991년 10월 신세계미술관에서 열린 이쾌대의 미공개 유작전은 세상을 놀라게 했다. 하지만 유갑봉과의 사랑을 하늘에서 점지해준 모양이라고 수줍게 고백했던 이쾌대와 그의 작품을 끝끝내 지켜낸 유갑봉이 1965년과 1980년 각각 북한과 남한에서 세상을 떠난 뒤였다.

이쾌대와 그의 작품이 해금되어 이제 우리는 마음껏 그의 예술을 논할 수 있게 되었다. 하지만 여전히 우리 사회는 월북 작가에 대한 색안경을 숨기지 않는다. 그래서 이쾌대를 기억하는 화가들은 그가 '중도파'였고 북한에서도 숙청되었음을 강조하며 '적'의 편이 아님을 웅변하거나, 반대로 그의 좌익 활동을 구체적으로 증언하면서 정치적으로 무결한 '우리'와 다르다고 선을 긋기도 한다.

1947년 아직은 남북 간의 왕래가 자유롭던 시절, 이쾌대는 북한을 방문한 뒤 북한의 미술계에 실망하고 돌아왔다. 그리고 그해 8월 좌익 단체인 조선미술동맹에서 탈퇴한 뒤 12월에 중도 계열의 조선미술문화협회를 결성하고 위원장

이 되었다. 남북관계가 경색된 1949년에는 국민보도연맹에 가입해 사상을 전향하고 반공 포스터를 만들고 반공 메시지를 낭독하는 일을 강요당했다. 1949년 국전이 창설되자 이쾌대는 작품을 출품하고 국전을 평가하는 좌담회에 참석했다. 1950년에 50년미술협회가 결성되자 김환기, 남관과 함께 위원대표가 되어 활발하게 미술계 활동에 가담하기도 했다. 남북에 서로 다른 국가가 세워진 뒤, 이쾌대는 남한의 체제에 동화되는 듯했다. 하지만 시대는 한번 좌익으로 낙인이 찍힌 이쾌대가 자유롭게 살 수 있을 정도로 너그럽지 못했다. 전쟁이 나고 좌우익의 살육이 벌어진 뒤 좌익에 가담한 전력이 있는 화가가 설 자리는 없었다. 게다가 그의 형 이여성이 이미 1948년 월북한 터였다.

1953년, 휴전 협정이 체결되고 남북 간의 포로 교환이 이뤄졌다. 그런데 거제도 포로수용소에 있던 이쾌대는 가족이 있는 남쪽이 아닌 북한을 택했다. 잠시간의 이별일 것이라, 곧 다시 가족과 재회할 것이라 생각했던 것일까.

"오! 내 사랑이여

이 세상 만물을 하나님이 창조해낼 적에 어느 해 며칠 유 씨 따님과 이 씨 아드님이 서로 만나서 그날부터 그 두 사람의 사이에 온전하고 행운幸運한 사랑이 움터서 영생토록 향락享樂하게 살라는 것을 미래의 두 젊은이들에게 약속하셨나 봅니다.

그렇지 않습니까. 나중에 그 두 남녀의 이름을 갑봉이라 하고 쾌대

사라질 뻔한 이름

〈두루마기 입은 자화상〉, 1940년대 캔버스에 유채, 72×60cm, 개인 소장

라고 명명하셨더랍니다.

오! 우리 두 사람은 가장 행복하고 가장 도적 없는 꼿꼿한 사랑을
가진 소유자입니다."[4]

유갑봉이 첫아이를 가졌을 때 이쾌대는 그의 초상화를
그리며 그림 위에 "K. P. R. 나의 할 일은 이것. 어떤 장애물
이 와도 오직 그 길뿐"이라고 적었다. 유갑봉의 이니셜 K. P.
R.을 적어 아내에 대한 사랑과 가족을 지키겠다는 신념을 드
러냈다. 훗날 유갑봉은 경찰이 수시로 집 안을 뒤지고 중앙정
보부에 수차례 끌려가 고문을 당해도 끝끝내 버티며 작품을
지켰다. 비록 두 사람이 함께한 행복은 짧았지만, 이쾌대는 자
신의 작품 속에 유갑봉을 새겨 넣었고, 유갑봉은 그 작품들을
지켜냄으로써 예술가 이쾌대를 살게 했다. 하나님이 미래를
약속한 두 젊은이 이쾌대와 유갑봉은 그렇게 서로를 불멸의
존재로 일으켜 세웠다.

아버지를 기다리는 딸

정종여
1914~1984

"내가 그림에 뜻을 두게 된 동기는
어릴 때 들은 신기한 전설에서 비롯되었고,
지금까지 나의 모든 경험과 탐구는
이 꿈의 신기한 전설을 해결해 보려는 노력과 같다.
솔거의 황룡사 그림도,
물소리가 들린다는 폭포 그림 이야기도,
밤이면 마을 사람을 놀라게 한 용 그림 이야기도
모두 내가 풀어보고야 말 숙제 같다." [1]

좋은 큐레이터의 역할은 무엇일까? 때로는 사람들이 보고 싶어하는 작품을 소개하는 것만으로도 충분한 경우가 있다. 특히, 소장처를 알 수 없거나 지금까지 아무도 존재를 알지 못했거나 소장가가 공개를 꺼리는 등의 이유로 전시장에 나오기 힘든 작품의 경우, 그 작품을 소개하는 것만으로도 그 의미는 각별해진다. 실제로 특별한 기획 의도 없이 작품들을 직접 감상하는 것만으로도 감동적인 전시들이 많다. 그림 자체가 주는 감동이 커서 전시 구성이나 내용이 무색해지는 경우도 있기 때문이다. 그래서 전시의 얼개를 짜는 일이 힘들 때마다 전시는 '작품'이 다 하는 것이라고 농담 반 진담 반으로 말하곤 했다. 그렇지만 월북작가 전시의 경우는 사정이 조금 복잡하다.

월북작가 전시는 자주 열리지 않아 작품의 소장가를 찾기가 어렵고 소장가가 작품 공개를 꺼리는 경우가 특히 많기 때문이다. 무엇보다 어려운 것은 관람객에게 그 작가의 의미를 설득하는 일이다. 시대가 바뀌었지만 '월북'이라는 단어는 어떤 이들에게는 여전히 경계심을 불러일으키기 때문이다. 간혹 이를 이용해 자신에게 유리한 논리를 펴려는 정치인과 언론인

도 있어서, 이들에게 전시의 '정당성'을 항변해야 하기도 하고 작가의 '예술성'을 증명해 보여야 할 때도 있다. 그래서 월북 작가의 전시를 열 때는 적지를 지나 아군을 구하러 가는 군인 처럼 경계 태세를 갖추고 주변을 두리번거리게 된다.

그럼에도 불구하고 계속해서 도전하는 이유는 무엇일까. 현재 월북작가의 수는 80여 명 정도로 추산된다. 대부분 1900년대에서 1910년대 사이에 출생해 일본식 근대미술 제도를 경험하고, 해방 후에는 한국미술의 방향을 치열하게 모색하다 북을 선택한 화가들이다. 새로운 미술 수용에 적극적이었기에 한국 근대미술의 발전 과정에서 뚜렷한 자취를 남겼고, 예술가의 사회적 역할이나 민족미술의 방향에 관해 명확한 자기주장이 있었기에 작품에 투철한 시대정신이 투영되어 있다.

지금은 월북작가라 통칭되지만, 1940년대 활동한 이 예술가들은 각자 뛰어난 역량으로 예술에 대한 뚜렷한 주관을 고수하고 실천한 작가들이다. 한국 근현대미술을 이해하려면 이들이 일제강점기와 해방 공간에서 펼친 작품활동을 파악하는 것이 필수적이다. 정종여는 1940년대 가장 독보적인 기량과 진취적인 태도로 한국미술계를 활기차게 만든 작가다. 정종여라는 예술가를 소개하고 싶은 이유는 바로 이 때문이었다.

아버지를 기다리는 딸

정종여는 오랫동안 미술사에서 잊힌 작가였다. 1988년 해금 직후 1989년 신세계미술관에서 회고전이 열리며 미술계와 언론의 큰 관심을 모았지만, 월북 후 불우하게 생애를 마감한 이 쾌대와 달리 평양미술대학 교수를 지내고 공훈예술가, 인민 예술가 칭호까지 받은 정종여에 대한 평가는 매우 조심스러웠다. 오랜 공백기를 지나 그의 대표작들이 대중에게 다시 소개된 것은 2019년에 열린 전시인 《근대미술가의 재발견》을 통해서였다.

한국미술사에 중요한 자취를 남겼지만 제대로 조명되지 못한 작가 여섯 명이 선정됐는데 그중 한 명이 정종여였다. 전시에 선정된 미술가들은 근대미술사를 조금이라도 공부해본 사람들에게는 익숙하나 대중에게는 낯선 작가들이었다. 따라서 여섯 작가의 개성을 분별해 관람객들에게 이들의 작품세계를 잘 전달하는 것이 내게 주어진 과제였다. 이를 위한 작업은 두 가지 방향으로 이루어졌다. 하나는 이들이 한국 근대미술사에 뚜렷하게 기여한 점을 찾는 일이었고 다른 하나는 잘 알려지지 않은 작가들의 생애를 정리하는 일이었다.

월북작가 이쾌대에 대한 이해가 미공개 아카이브를 발굴하는 데서 비롯되었다면, 정종여의 경우는 남아 있는 가족들의 이야기를 통해 이루어졌다. 생존해 계신 두 따님을 만나 작가에 대한 기억을 채록하고 홀로 남아 자식들을 키운 어머니에

여행 스케치, 연대 미상

대한 이야기를 들었다. 두 분은 아버지가 남긴 유품을 보여줬고 이런저런 기억이 떠오를 때마다 내게 전화를 걸어 이야기를 들려주었다. 할아버지에 대한 자료를 수집하고 연구하는 정종여의 손자와 손녀를 만나 중요한 자료도 입수했다. 나는 '전쟁과 분단이 남긴 상처'라며 상투적으로 이야기되어온 이산가족의 삶을 진실되게 이해하기 위해 노력했다. 결국 정종여 전시는 유족의 기억과 자료, 이들의 응원과 격려에 힘입어 이루어진 셈이다.

> "륙색을 메시고 갈아입을 옷을 한두 벌 넣어서 남쪽으로 그림을 그리러 가시면, 돌아오실 때는 우리에게 줄 것들을 잔뜩 가지고 오셨던 기억이 나요."

따님들은 커다란 배낭을 멘 모습으로 아버지를 기억했다. 그들의 기억 속 아버지는 키가 훤칠하고 체구가 건장했으며 단단한 어깨에는 륙색이 걸려 있었다. 그리고 그 배낭을 풀면 스케치북과 함께 각지에서 사 온 먹을거리가 한가득 나왔다. 주로 남부지방에서 나는 어포 같은 것을 나눠 먹으며 아버지와 어린 딸들은 아버지가 없던 동안의 이야기를 나눴다.

해방 직후 정종여는 성신여중의 미술교사로 학교에서 마련해준 관사에서 가족들과 지냈다. 일본 사람들이 살던 집을 관사로 전용하여 넓은 공간을 쓰고 있었는데, 그는 틈날 때마다 전국으로 스케치 여행을 떠났다. 다정한 아버지였지만 그

림을 그릴 때만은 누구도 아버지를 방해할 수 없었다. 큰따님
은 오직 자신만이 아버지가 마실 물을 가져다드리러 작업실
에 들어갈 수 있었다고 자랑스럽게 회고했다. 딸들은 아버지
를 선명하게 기억하고 있었다.

'방랑'은 정종여의 삶을 함축하는 단어다. 최소한 남한에
서의 삶은 그랬다. 그가 스물두 살에 미술전람회를 통해 데뷔
했을 때도 신문에서는 "소학교를 마치고 경성을 비롯해서 각
처로 방랑 생활도 한 예술가적 청년"[2]이라고 소개했다. 방랑
은 평범하지 않은 그의 삶을 잘 드러내는 단어이며 동시에 하
나의 틀에 고정되지 않는 정종여 예술의 모태였다. 그가 밟고
경험한 세상이라는 무대가 곧 작품 소재가 되었고, 그가 목격
한 서민들의 고단한 삶이 화폭에 담겼다. 여러 경계를 넘나들던
정종여의 예술은 소위 '남종화와 북종화를 넘나들었다'는 식
의 표현만으로는 설명할 수 없는 것이었다.

벗의 기억 — 전투사 혹은 수도승

정종여는 1914년 경남 거창의 농가에서 태어났다. 부친 정찬
주가 부인과 사별하고 박대순과 재혼해 낳은 아들이었다. 정
종여가 거창보통학교에 입학한 이듬해 아버지가 돌아가시자
이복 맏형이 정미소를 운영하면서 집안을 돌봤다. 정종여는
어려운 형편 탓에 소학교만 간신히 졸업한 뒤 잡화점, 병원 등

에서 잡일을 하다가 집을 나와 해인사에서 생활했다. 이때 주지 스님에게 정종여의 그림 솜씨가 눈에 띄어 도쿄 유학길에 오를 수 있었다. 그는 불교 계통의 릿쇼 중학교에 입학해 고학으로 생계를 이어갔다. 공장에서 일하면서 야간에 초상화를 배웠고 그 뒤 도쿄의 다이헤이요 미술학교에 입학했다. 다이헤이요 미술학교는 일본의 서양화 단체인 다이헤이요갓카이에서 만든 미술학교로 우리나라의 구본웅, 이인성과 같은 서양화가들이 공부한 곳이다. 그런데 정종여는 일본화의 대가 야노 교손의 문하생이 되기 위해 그가 설립한 오사카 미술학교에 다시 입학했다.

당시 야노 교손은 일본의 관전인 제국미술전람회와 문부성미술전람회(1936년 제국미술전람회에서 문부성미술전람회로 변경)의 심사위원을 맡을 정도로 일본 남화南畵를 대표하는 화가였다. 남화는 중국에서 유행한 남종화南宗畵라는 회화가 일본에 들어와 새롭게 정착한 화풍을 말한다. 정종여는 1934년경 오사카 미술학교에 입학하여 본과 3년, 전공과 2년의 5년 과정을 모두 마치고 다시 같은 학교 연구과에 입학해 1942년에 졸업했다. 모두 합쳐 8년이나 되는 긴 시간이었다.

그런데 정종여가 애초에 다이헤이요 미술학교에 들어가 서양화를 배우려 했던 이유는 무엇일까. 1930년대는 박물관, 전람회, 미술 경매와 같은 새로운 미술 제도들이 일본에서 유입되던 시기였다. 전통적으로 지배층의 전유물이던 미술이 공공장소에서 전시되며 대중이 이를 감상하게 되었고, 주문

받은 그림을 그리며 천시되던 직업 화가들이 전람회를 통해 사회적 명성을 얻을 수 있게 되었다. 더불어 이쾌대, 이중섭, 김환기처럼 개화된 부잣집 자제들도 일본에 서양화를 배우러 건너갈 정도로 '서양화'는 신식 문화로 취급되는 분위기였다.

형편이 어려워 사찰에서 지내던 정종여가 그림 재주를 인정받아 일본으로 건너갈 때는 성공한 화가가 되겠다는 큰 포부를 품었을 것이다. 그래서 다른 사람들처럼 '서양화'를 배우러 일본에 건너간 게 아닐까. 하지만 어쩐 일인지 그는 야노 교손 문하에 들어가 동양화로 진로를 바꿨다. 대신, 유학 초기에 받은 서양화 교육은 훗날 그가 관념적인 동양화를 배격하며 구체적인 현실을 묘사하고 개성적인 화풍을 창출하는 데 자양분 역할을 했다.

> "선배들이 좀 더 후배들을 위해 따뜻한 지도를 해주었으면 합니다. 이번 작품은 불과 10일간에 완성한 것입니다." [3]

정종여는 1936년 〈추교秋郊〉로 조선미술전람회에 입선하면서 화가로 데뷔했다. 그가 아직 오사카 미술학교에 재학하고 있었으므로 국내에 정종여의 존재가 알려진 것은 이때가 처음이었을 것이다. 정종여가 선배들의 따뜻한 지도를 요청한 것을 보면, 첫 입선의 성과를 거두기까지 혼자서 겪은 어려움이 컸던 듯하다. 당시 유명 화가가 되는 길은 전람회에서 상을 타면서 이름을 알리는 것이 거의 유일했다. 전람회 심사위

원들의 기호에 따라 소위 '전람회 양식'이라 불리는 스타일이 유행하기도 했는데 일본에서 공부하는 정종여는 이에 대한 정보가 부족했을 것이다. 이 인터뷰에서 기성 미술계의 텃세에 대한 원망, 그리고 자신의 재주에 대한 자긍심이 느껴진다고 하면 지나친 해석일까.

이쾌대, 이중섭, 김환기와 같은 서양화가들이 유학 후 조선미술전람회에 거리를 두면서 그룹전이나 개인전에 주력했던 것과 달리, 정종여는 조선미술전람회나 일본 문부성미술전람회 같은 관전 출품에 매진했다. 전통과 계보를 중시하는 동양화계에서는 유명 화가의 문하생이 되고 관전 수상을 통해 인정받는 것이 중요했기 때문이다. 그래서였을까. 그는 일본 미술학교 교육에 만족하지 않고 1938년경에는 청전 이상범의 문하생이 되어 귀국할 때마다 이상범에게 그림을 배웠다. 당시 이상범은 이당 김은호와 함께 조선미술전람회에서 독보적인 위상을 차지하고 있었고, 특히 그의 산수화풍은 조선미술전람회의 유행양식이 될 정도로 영향력이 컸다. 정종여는 야노 교손과 이상범의 문하를 오가며 일본 남화와 우리나라 동양화의 유행양식을 섭렵했고, 매년 봄, 가을 시계추처럼 양국을 오가며 봄에는 조선미술전람회, 가을에는 문부성미술전람회에 출품했다.

"약관의 청년으로서 가진 곤경과 만난을 돌파하고 천부의 재질을 여실히 발휘하여 영예의 동양화에 있어 특선까지 한 정종여(26) 씨

는 이번 미전에 있어서 무엇보다도 그 상념想念에 남이 추종하지 못할 만큼 진경을 보여준 것이다. 첫 특선작품인 〈3월의 눈〉은 역경과 싸우며 꾸준히 걸어 나오는 순진한 한 여인의 모습을 빨갛게 타오르는 동백꽃으로 표현해 곤경에 우는 자의 진로를 밝혀 야심의 역작을 완성한 것으로 이채 띤 것이다. (…) 경남 거창 출생으로 이번 봄에 오사카 미술학교를 졸업하고 연구과에 남아 연구를 게을리하지 않고 있던 중 이번 출품한 것은 대구 부인사夫人寺에 선덕여왕 초상을 그리려고 참고자료를 구하려 상경하였다가 낸 것으로 오늘에 이른 것은 청전 화백의 공이 적지 않다고 한다.”[4]

드디어 1939년 조선미술전람회에서 정종여의 〈3월의 눈〉이 최고상인 창덕궁상을 받았다. 대구 부인사에 벽화를 그리려고 귀국했다가 출품한 것으로 청전 이상범의 지도를 받은 작품이었다. 사진으로만 전하는 〈3월의 눈〉은 역경을 이겨내는 젊은 여성의 모습을 동백꽃으로 표현한 것이라는데, 인물 대신 두껍게 쌓인 눈의 무게를 이기지 못하고 휘어진 나뭇가지와 동백꽃만 보인다. 오늘날의 관점에서 보면 ‘작품의 구상에 있어서 다른 사람이 따라오지 못할 만큼 높은 경지를 보여준 것’이라는 극찬은 이해되지 않는다.

하지만 사실적이고 장식적인 미인도가 아니면 사생풍 풍경화가 주류를 이루었던 조선미술전람회 동양화부에서, 고난을 이겨내는 인간의 모습을 동백꽃에 빗대어 표현한 것이 파격이었던 것 같다. 신분제가 사라지고 과거에는 지배층에

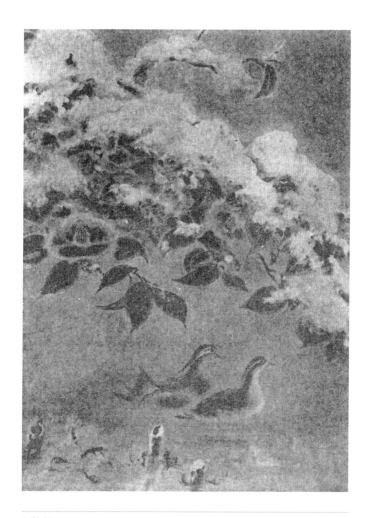

〈3월의 눈〉, 1939

종속되었던 직업 화가들이 자유로운 창작자로 변신했지만, 여전히 동양화가들은 과거의 그림을 답습하거나 일본화를 모방하던 시기였다. 그러나 스물여섯 정종여는 인생사에 대한 자신의 주관을 그림 속에 상징과 은유로 표현하면서 순수 창작자로서 화가의 위상을 다져나가고 있었다.

정종여는 조선미술전람회 최고상을 탄 이후에도 귀국하지 않고 학교에 남아 그림을 그렸다. 오사카 미술학교는 오사카 시내에서 멀리 떨어진 고텐야마에 위치했는데, 정종여는 학교에서도 멀리 떨어진 깊은 산속의 오래된 사찰에서 생활했다. 낮에도 인기척이 없는 외딴 절이었지만 하숙비가 들지 않고 큰 작품을 마음껏 그릴 수 있기 때문이었다. 이미 어릴 때부터 사찰 생활이 익숙한 데다 타고난 야인 기질이 있어 이런 생활이 가능했을 것이다. 그는 학교를 오가는 길에 사생을 하고 연구실에 도착하면 사생한 스케치를 토대로 전람회에 낼 작품을 제작했다.

일본의 세련된 도시 문명을 만끽하고 대학생의 낭만에 심취했던 여느 유학생들과 달리, 오직 창작에만 전념할 수 있는 환경에 스스로를 고립시키고 지독하게 그림을 그린 정종여는 〈3월의 눈〉으로 받은 최고상의 영예에 만족하지 않고, 여름 내내 〈석굴암의 아침〉이라는 작품 제작에 전념해 가을에 열리는 일본 문부성미술전람회에 출품했다. 하지만 웬일인지 낙선하고 말았다. 그는 심사위원을 찾아가 낙선의 이유를 물었다. 그리고 작품을 보완해 이듬해 봄 조선미술전람회에서

〈석굴암의 아침〉, 1940

〈석굴암의 아침〉 앞에 서 있는 정종여, 1940

특선으로 당선됐다.

〈석굴암의 아침〉은 높이가 3미터 가까이 되는 대작으로 석굴암 본존불의 위용을 가감 없이 담은 작품이다. 오사카 미술학교 후배인 서양화가 윤재우의 회고에 의하면, 정종여는 석굴암의 고색창연한 느낌을 내기 위해 고심했고 호분과 석채로 채색을 한 뒤 다시 닦아내거나 짚으로 문지르는 등 다양한 기법을 시도했다고 한다. 윤재우는 머리띠를 두른 정종여가 짚신을 신고 삼베 적삼을 입은 채 땀을 뻘뻘 흘리며 작품과 씨름하는 모습이 마치 '전투하는 전사'나 '집념과 끈기로 뭉쳐진 수도승' 같았다고 회상했다.[5] 윤재우의 글을 읽고, 나는 습한 섬나라에서 하늘 높은 줄 모르고 자란 고목들 사이를 한참 지나면 나타나는 오래된 사찰의 풍경과 그곳에서 긴 팔다리를 분주하게 움직이며 큰 화폭과 씨름하는 청년 정종여의 모습을 상상했다.

해인사에서 자란 소년, 정종여

정종여는 사찰과 인연이 깊었다. 1939년 〈3월의 눈〉의 특선 소식을 알리는 신문 기사에서 정종여가 자료수집 중이라고 전한 '부인사 선덕여왕 초상'은 신라의 선덕여왕이 창건했다는 대구 팔공산 부인사에 그려진 벽화다. 고려시대까지 큰 사찰이었던 부인사는 몽골 침입과 임진왜란을 거치며 흔적만

팔공산 부인사의 〈선덕여왕 초상〉 봉안식, 1941

남아 있다가 1930년대 초에 중건되었는데, 이 무렵 선덕여왕을 기리는 초상화를 정종여에게 의뢰한 것이다. 그림의 봉안식을 기념하며 찍은 사진에는 1941년이라고 적혀 있으니 2년 넘는 제작 기간이 걸린 셈이다.

사진을 보면 작품은 가로 2미터가 넘어 보이는 큰 그림 세 폭으로 구성돼 있다. 과거 왕비나 여왕의 초상으로 전하는 것이 없고 신라시대 인물화로 남아 있는 것도 없어서 작품 구상에 어려움이 많았을 텐데, 그는 새로운 주제와 형식에 과감히 도전하여 기념비적인 작품을 제작했다. 전통을 중시하는 동양화계에서 과거의 그림 형식을 답습하지 않고 새로운 장르를 과감하게 개척해나간 정종여의 존재는 매우 이례적이다. 부인사 벽화의 경우 그 선례를 찾기 힘든 대형 여성 초상화인데 작품이 전하지 않아 못내 애석할 뿐이다.

다행히 그보다 3년 전에 제작한 진주 의곡사 괘불도가 전해져 정종여의 파격적이고 실험적인 화풍을 엿볼 수 있다. 의곡사는 해인사에 부속된 작은 사찰로 진주에 있는데, 이 그림은 의곡사 주지였던 오제봉과의 인연으로 제작됐다. 오제봉은 정종여와 함께 해인사에서 잔심부름을 하며 자랐고 나중에는 승려가 되어 20여 년간 의곡사 주지로 있었는데, 이때 정종여에게 괘불 제작을 의뢰한 것이다. 오제봉은 어려서부터 글씨에 뛰어나 서예가로 활동할 정도로 예술에 조예가 있었고 해방 후 의곡사를 거점으로 진주 지역 문인 묵객들을 후원하고 문화예술을 지원했다. 만해 한용운, 위창 오세창 등 민

족지사들과도 교류가 깊었는데, 정종여와 오세창이 그림과 글씨를 주고받으며 교류한 것도 이러한 관계에서 비롯됐을 것이다. 오제봉의 탁월한 안목 덕분에 한국 근대미술사에서도 불교회화사에서도 특별한 작품이 제작될 수 있었다.

괘불은 중요한 의식을 야외에서 행할 때 사용하는 대형 불화를 일컫는다. 야외 법회를 위해 모인 신도들이 부처님의 모습을 잘 볼 수 있어야 하고 동시에 부처님의 위용이 잘 드러나야 한다. 일반 불화보다 훨씬 거대하게 그려지는데 큰 것은 10미터가 족히 넘는다. 정종여가 그린 의곡사 괘불 역시 약 6.5미터에 이른다. 이렇게 커다란 괘불을 펼쳐서 야외에 설치하고 다시 철거하는 작업은 보통 일이 아니어서 장정 대여섯 명이 달라붙어야 할 수 있다. 그림을 그리는 데 필요한 천과 재료를 구하고 완성한 그림을 법식에 맞게 비단으로 꾸며 튼튼한 나무 기둥을 그림에 덧대는 일에는 큰돈이 들었을 것이다. 보통 그림이라면 한 걸음 뒤로 물러나 인체 비례를 확인할 수 있었을 테지만, 바닥에 펼쳐놓은 대형 화폭 위에 정확하게 인물을 묘사하기란 쉽지 않았을 것이다.

이 그림에서 정종여는 다른 괘불에서는 볼 수 없는 새로운 스타일을 시도했다. 때문에, 큰 화면 위에 의도한 대로 밑그림을 그려 넣고 자연스럽게 채색하기까지 고심이 많았을 것이다. 하지만 그림을 살펴보면 화가가 머뭇거리거나 대충 얼버무린 부분을 찾을 수가 없다. 구름 위에 살포시 떠 있는 대좌에 앉은 부처님의 모습도 자연스럽고, 살구색 신체와 붉은

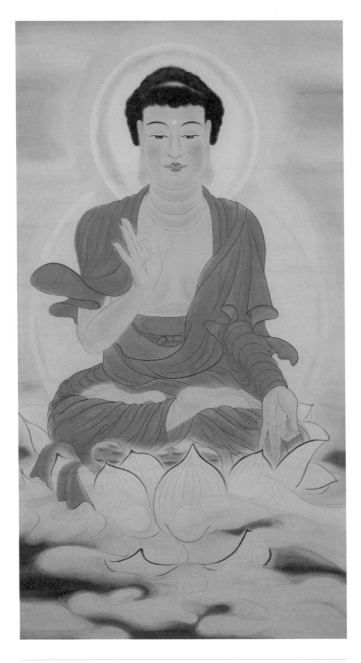

〈의곡사 괘불도〉, 1938 면에 채색, 623.5×333.5cm, 진주 의곡사

법의의 대비와 적절한 음영 표현은 명랑하고, 펄럭이는 옷자락에서는 자신감이 넘친다. 난생처음 제작한 괘불이지만 정종여는 위축되는 기색 없이 거대한 화면에 부처님의 모습을 표현해냈다. 이십 대의 젊은 화가에게 사찰에서 가장 중요한 의식용 불화를 의뢰한 오제봉의 결정도 놀랍지만, 기존의 법식을 부수면서도 부처님의 근엄함과 인자함을 놓치지 않은 화가의 재주 또한 경탄스럽다.

2019년 열린 《근대미술가의 재발견》에서는 의곡사에 소장된 괘불이 전시됐는데, 거대한 괘불을 대여하기까지 고민이 많았다. 종교 행사용으로 제작된 그림이 미술관과 어울릴까, 규모가 크고 화려한 그림이 혹여 다른 그림을 감상하는 데 방해가 되지는 않을까, 이 그림을 전시장에 안치할 수 있을까, 갈등을 거듭했다. 사찰에 대여 허가를 구하는 일도 아득하게 느껴졌다.

오랜 요청 끝에 해인사와 의곡사의 허락을 얻고, 1년에 한 번 그림이 공개되는 날 의곡사에 찾아가 실물을 보자 전시에 확신이 생겼다. 정종여의 도전정신과 패기를 보여주는 완벽한 작품이었다. 작품 상태를 확인한 뒤 급히 전시장 설계를 보완했다. 전시장 천장, 창문, 벽면의 시설을 새로 갖추고 별도의 조명을 구해 왔다. 해인사와 국립중앙박물관의 학예연구사들, 불교미술 연구자, 괘불 설치 전문가의 자문을 거쳐 마침내 전시장에 걸린 그림은 예술작품으로서의 가치를 여실히 증명해 보였다. 의곡사에서 '괘불 부처님'이라고 부르는 이

그림은 매년 부처님오신날 해가 뜨거워지기 전의 오전 반나절에만 잠시 공개된다. 기회가 된다면 직접 감상해보기를 권한다.

정종여는 해인사와 가야산 일대를 소재로 한 그림을 여러 점 제작했는데, 국립현대미술관에서 소장 중인 〈가야산하伽倻山下〉 역시 정종여 산수화 중에서 백미로 꼽을 수 있다. 어린 시절을 해인사에서 지낸 소년 정종여는 가야산을 누비면서 사찰의 승려, 산촌민의 생활을 가까이에서 접했을 것이다. 언뜻 평범한 산수도 병풍 같은 그림을 찬찬히 들여다보면, 장송이 하늘 높은 줄 모르고 치솟은 숲속에 밭을 일구고 나무를 패며 가난한 삶을 이어가는 화전민도 보이고, 시원한 계곡에서 술을 마시는 남자도 보이고, 당간지주가 세워진 일주문 앞에서 대화를 나누는 승려의 모습도 보인다. 시원한 솔숲 향기, 콸콸콸 흐르는 계곡 물소리, 승려들의 염불 소리가 들리는 듯하지 않은가. 이렇게 솜씨를 한껏 발휘한 작품은 분명 누군가의 의뢰를 받아 제작했을 것이다. 이 그림을 방 안에 펼쳐놓고 생활했을 주문자는 과연 누구였을까.

사찰의 작품 주문은 정종여가 생활비와 작품 제작비를 마련하는 데 큰 도움이 됐을 것이다. 해인사를 중심으로 한 사찰의 승려들은 정종여에게 중요한 후원자였다. 정종여는 사찰과 인연이 깊었고 불교 관련 그림을 여러 점 남겼다. 하지만 사찰 그림으로 명성을 날린 것이 화근이 된 것일까. 그는 지금까지도 논란이 되는 역사적 오점을 남기고 말았다.

〈가야산하〉의 부분

〈가야산하〉, 1941

종이에 수묵담채, 127×24×(10)cm, 국립현대미술관

태평양전쟁이 막바지로 치닫고 있던 1945년 2월, 출정하는 장병들을 위한 호신용 관음도를 천 점 제작해 그가 머물고 있던 강화군수에게 헌상한 것이다. 불교에서는 관음보살이 재난에 빠진 중생을 구원해준다는 믿음이 있는데, 작은 관음도를 몸에 지니고 전쟁터에 나감으로써 위험에 빠지지 않고 무사히 돌아올 수 있도록 기원하는 그림이었다. 전쟁 참여를 독려하고 있었던 일제는 전등사에서 이를 기념하는 행사를 거행하고 신문에 대대적으로 보도했다. 해당 기사에는 그림 사진과 인터뷰까지 실었는데, "재료가 없어 제대로 실행에 옮기지 못하고 있던 차에 도미야마 군수와 이시이 경찰서장이 원조를 해줘서 작품을 완성했다"[6]는 말이 눈에 밟혔다. 관음도를 그려 군수에게 헌상하는 '이벤트'를 하고 그 일을 신문에 싣는 일에는 '높은 분'들의 이해관계가 작용했을 터이다.

이 무렵 정종여는 가족들과 강화에서 머물렀다. 전쟁이 고조되고 생활이 어려워지자 어머니, 아내, 아이들을 데리고 어릴 적 친구가 있는 강화도로 간 것이다. 큰딸 수애가 아직 어린 데다 둘째 혜옥이 막 태어난 뒤였다. 양조장 지배인을 하고 있던 친구의 집에는 술을 좋아하는 강화도의 유지들이 자주 놀러왔는데, '서울에서 온 젊은 화가 친구'라며 술자리에 초대를 받았다. 술을 꺼리던 정종여가 술을 마시기 시작한 것은 이 무렵부터다. 술을 안 마시는 환쟁이가 어딨냐며 강권하는 좌중의 요청으로 난생처음 취중에 그림을 그리기도 했다.

〈시하연柿下宴〉은 강화도에 머물던 시절에 그린 것으로, 그림

〈시하연〉, 1944 종이에 수묵담채, 20.7×29.8cm, 유족 소장

오른편에는 "갑신년(1944) 9월 24일 강화도 선두리의 감나무 아래 잔치에서 그렸다甲申九月二十四日 於船頭里柿下宴 靑谿寫"고 적혀 있다. 감나무 아래에는 술상이 차려져 있고 흥이 잔뜩 오른 사람들이 꽹과리를 두들기며 춤을 추고 있다. 나무 뒤편으로 노상방뇨를 하는 사람도 보이고 아예 마당에 벌렁 누워 자는 사람도 있는 것을 보니 진탕 술을 마신 다음의 풍경을 그린 것이다.

그림은 1944년, 태평양전쟁이 극으로 치달은 와중에도 사람들의 일상은 이어지고 희로애락이 존재했다는 것을 보여준다. 하지만 다른 화가들이 몸을 낮추던 시기, 일제가 주관한 조선미술전람회와 결전미술전람회에 〈운송선을 기다리며〉(1944)나 〈상재전장常在戰場〉(1944)과 같이 전쟁에 동조하는 그림을 출품했던 이력을 생각하면 그의 선택을 '어쩔 수 없었던 것'으로 단정하기란 쉽지 않다. 정종여를 포섭하여 참전을 독려하려는 일제의 강요에 굴복하고 말았거나, 남의 나라 전쟁에 징집되는 것을 피하려고 했을 것이다. 혹은 1914년에 태어나 '내 나라'에서 살아보지 못한 탓에 일제의 패망이나 조선의 독립은 상상도 못하고 시대에 순응했는지도 모른다. 그래서 그저 조선미술전람회라는 공식 무대를 통해 실력을 인정받고 성공해야 한다는 생각으로 마음이 바빴던 것일까.

한라에서 백두까지, 정종여의 도전

〈지리산조운도智異山朝雲圖〉를 처음 보았을 때의 감동을 아직도 생생하게 기억하고 있다. 길이 4미터에 가까운 대작이 배접만 된 채로 둘둘 말려 보관되어 있었는데, 이 작품을 벽에 조심스럽게 고정한 뒤 몇 걸음 물러나서 감상하자 가슴이 울렁거렸다. 분명 먹색으로만 그린 그림인데도 내 두 발이 지리산 암봉을 딛고 서 있고, 바로 눈앞에 운무가 펼쳐져 있는 듯한 현장감이 느껴졌다. 작품 보호를 위해 작품 앞에 유리를 설치해야만 했는데, 그 전에 조금이라도 더 눈에 담아두고 싶어 작품 앞을 맴돌았다.

〈지리산조운도〉는 어느 날 마음 먹고 지리산에 올라 단숨에 그려낼 수 있는 그림이 아니다. 장엄한 광경이 눈앞에 펼쳐지는 순간을 카메라처럼 한 번에 포착한 그림 같지만, 수없이 여행을 다니며 스케치를 하고 먹과 물로 다시 옮겨 그리는 훈련이 오랜 기간 이어진 후에야 나올 수 있는 작품이다. 현재까지 남아 있는 정종여의 그림이 많지 않은데 이런 감동적인 대작이 온전하게, "지리산 아침의 구름 낀 풍경, 1948년 초가을, 청계智異山朝雲圖 戊子初秋 靑谿"라는 서명까지 남아 전하는 것은 너무나 감사한 일이다.

1948년, 정종여가 이 같은 대작을 그린 이유는 무엇일까. 이 무렵 정종여는 중학교 미술교사 일을 그만두고 본격적으로 그림에만 몰두하기 시작했다. 김기창, 박래현, 이건영 등과

〈지리산조운도〉, 1948

종이에 수묵담채, 126.5×380cm, 개인 소장

《동양화7인전》을 개최하고 후진 양성을 위해 이들과 함께 동양화연구소를 개설했다. 그리고 동화백화점 화랑에서 개인전도 열었다. 이처럼 왕성하게 활동했던 이유는 해방 후, 사회가 혼란스러운 만큼 화가들의 역할도 중요하다는 의식이 고조돼 있었기 때문이다. 특히 동양화가들은 일본의 영향에서 벗어나 한국적인 그림을 그려야 한다고 각성하고 있었다. 정종여 역시 미술의 사회적 역할을 진지하게 고민하면서, 그림을 통해 대중을 일깨우고 사회를 발전시킬 수 있어야 한다는 생각에 이르렀다.

이러한 분위기 속에서 열린 정종여의 첫 개인전은 큰 호평을 받았다. 정종여는 전국을 여행하고 그린 대작 산수화들과 함께, 사회 혼란과 가난으로 고통받는 사람들을 소재로 삼은 〈걸인〉〈돌아온 사람들〉, 그리고 고난에 맞서며 전진하는 민중을 폭우를 뚫고 앞으로 걸어가는 소의 이미지로 표현한 〈기축도己丑圖〉와 같이 의욕적인 그림을 선보였다. 정종여의 가장 가까운 벗이자 라이벌이었던 김기창은 시대정신에 입각해 현실 문제를 다룬 〈기축도〉와 먹의 새로운 경지를 보여주는 산수화 작품을 가리키며 동양화의 장래 발전을 기약하는 것이라고 호평했다. 김기창이 〈기축도〉를 보며 "현실과 싸우는 미술인의 비장한 자태"[7]를 보여준다고 강조한 데서 알 수 있듯이, 당시 화가들은 혼란스러운 시대 상황 속에서 악전고투하고 있었다.

정종여는 민족미술의 미래를 현실 묘사와 국토 사생을

〈기축도〉, 1948

「남해오월점철—통영4」, 『국도신문』 1950.6.10.

통해 모색하고자 했던 것 같다. 1948년과 1949년에 열린 정종 여 개인전에는 경주와 강원도 등지를 사생하고 그린 그림들이 큰 비중을 차지했다. 그리고 1950년에는 정지용과 함께 남해 기행에 나섰다. 농촌과 어촌이 분주한 5월을 맞아 아름다운 풍 경과 생활상을 글과 그림으로 소개한다는 국도신문사의 기획 으로, 부산, 통영, 진주 등 남해 일대를 여행하며 정지용이 글 을 쓰고 정종여가 그림을 그려서 '畵文 스켓취'를 연재하는 것 이었다. 그런데 이 특별한 연재를 예고하는 기사에서 정지용 은 과거의 부역 행위를 참회하는 심경을 밝히며, 충무공의 전 적지를 순례할 것이라고 했다. 실제로 정지용과 정종여는 통 영에 머무는 동안 이순신의 흔적을 살폈고 정지용의 글 옆에 는 정종여의 충렬사, 제승당, 한려수도 그림이 함께했다.

전쟁이 터졌을 때 정종여는 아직 남해 기행 중이었다. 하 지만 잠시 서울 집에 들른 일이 화근이 되었다. 국군이 서울을 수복하기 하루 전, 북으로 올라가는 이들에 이끌려 가족과 작 별하고 말았다. 해방 후 잠시 좌익활동을 했지만, 1948년 8월 사상전향을 강요당한 뒤 그림에만 전념하던 그였다. 1948년, 1949년 연거푸 개인전을 열면서 의욕적으로 창작에만 매진 했고 큰 성과를 보이며 누구보다도 큰 기대를 한 몸에 받던 차 였다.

"동양화가 정종여씨는 현 우리 화단에서 빛나는 화가의 한 사람이 다. (…) 최근 보기 힘든 ○○○(판독불가)이다. 그는 그의 독자적인

유동하는 센쓰를 가지고 앞으로 새로운 동양화의 정통을 맨들지도 모른다." [8]

천년 넘게 현실 묘사보다는 이상향을 표현하는 데 주력해 온 동양화 전통을 벗어던진 정종여에 대한 극찬이었다. 새로운 전통을 만들 것이라는 기자의 예언은 적중했다. 다만 전쟁으로 인해, '새로운 전통'은 우리가 볼 수 없는 곳에서 건설됐다. 월북 후 정종여는 북한에서 평양미술학교 교수가 되었고 북한 '조선화'의 기틀을 세웠다.

북으로 간 예술가, 그 자취를 쫓는 가족들

1989년 가을, 정종여의 둘째 딸 혜옥의 첫 개인전이 열렸다. 그해 여름 아버지의 전시에 이어 열린 전시였다. 아버지 옆에서 그림 그리기를 흉내 내던 혜옥은 홍익대학교 동양화과에 진학했다. 김기창, 조중현, 박생광, 천경자와 같이 내로라하는 화가들에게 지도를 받았다. 이들은 모두 정종여를 기억하고 그의 재능을 잘 알고 있었기에 그의 딸을 각별하게 대했다. 하지만 그럴수록 아버지가 그리웠던 딸은 학교 뒤 와우산에 올라 눈물을 흘렸고 오랜 시간 방황했다.

"한밤중에 그림을 그리다가 뒤에 누가 있는 듯해 돌아보면 어머니

가 서 계시곤 했습니다. 어머니는 아마 저를 통해 아버지를 느끼고 싶으셨던 것 같아요."⁹

정종여의 아내는 아버지의 재주를 닮아 그림을 그리는 딸에게 남편의 그림 도구를 물려줬다. 딸은 아버지가 쓰던 붓과 물감으로 그림을 그리며 아버지의 자취를 더듬었다. 정종여의 빈자리는 그의 아내, 아이들, 그리고 친구들에게 채워지지 않는 그리움을 남겼다. 성장한 정종여의 아이들은 북으로 간 아버지가 궁금했다. 어느 날 친구가 귀띔해줘서 알게 된 북한 대남방송을 이불 속에 숨어서 들었다. 거기서 아버지는 감나무가 있는 고향 집에 대한 추억과 남북통일이 된 뒤 한라부터 백두까지 모든 국토를 그리고 싶다는 포부를 이야기하고 있었다.¹⁰ 어린 시절 뛰놀던 지리산과 가야산, 벽화를 그리러 갔던 대구 팔공산, 그리고 월북 직전에 여행한 남해 일대까지…… 그의 발로 직접 밟은 국토가 선연했을 것이다. 그러나 1950년 남해 기행에 이어, 우리 땅을 답사하고 생활 현장을 스케치하겠다던 장대한 계획은 안타깝게도 그의 생애에 이루어지지 못했다.

1988년 10월 27일 월북미술인 41명에 대한 해금 조치가 발표되고 정부 수립 이전 작품에 한정해 전시와 출판이 자유로워졌다. 이후 북한미술에 대한 자료를 수집하고 연구하는 움직임도 일어났다. 정종여의 외손녀 이은주는 이화여대 대학원에서 미술사를 전공한 뒤 남한에 남아 있는 작품과 유족

아버지를 기다리는 딸

의 구술자료를 토대로, 2006년 석사논문 「청계 정종여의 작품세계 연구」를 발표했다.

손자 정단일은 중국을 통해 북한 관련 자료들을 수집하고 할아버지의 제자들을 만나 흩어진 그림들을 모으면서 정종여의 자취를 쫓았다. 손자가 발굴한 자료와 연구성과는 2014년 국립현대미술관에서 열린 '청계 정종여 탄생 100주년 기념 학술 세미나'를 통해 발표됐다. 정종여의 아내, 아들과 딸, 손자와 손녀까지 대를 이어 자료들을 모으고 보존한 덕분에 정종여는 월북미술가 중에서도 그 면모를 자세히 알 수 있는 몇 안 되는 작가 중 한 명으로, 한 시대의 예술가로 살아남았다.

국가 정세에 따라 미술계도 시시각각 변하고, 이에 따라 격동의 역사를 관통한 예술가들에 대한 여론도 변한다. 연구자들과 큐레이터들도 달라진 분위기를 살피게 된다. 하지만 작가의 가족만큼은 정세나 시류의 변화에 아랑곳하지 않고 작품을 지키고 작가가 잊히지 않도록 애쓰고 있다.

> "꽃은 피고 모든 사람들은 봄을 맞이했는데, 외로운 병석에서는 풀잎 하나 보이지 않아 윤희순 선생은 유리창 밖 하늘만 바라보다가, 하도 보는 하늘이기에 두 눈을 감아버렸다."

〈병석의 윤희순 선생〉은 미술평론가 윤희순1902-1947이 돌아가시기 전 병문안을 다녀온 뒤 쓸쓸하고 황망한 마음을 그림으로 표현한 작품이다. 그림으로 마음이 다 풀어지지 않았

〈병석의 윤희순 선생〉, 1947

종이에 수묵, 21×30cm, 유족 소장

는지 정종여는 여백에 글을 적어 넣었다. 윤희순은 그림이 호사가들의 집을 꾸미는 장식품이 되어서는 안 되며 겸재 정선이나 단원 김홍도처럼 현실을 탐구해야 한다고 생각했다. 정종여는 윤희순의 사상에 감화되어 관념적인 산수화를 그리는 화가들을 비판했고 자연과 현실 묘사에 충실할 것을 주창하고 있었다.

누구보다도 현실 문제에 관심을 두고 진취적으로 새로운 예술을 개척하던 정종여가 남한 땅에 머물렀다면 한국미술계는 어떻게 바뀌었을까. 한국전쟁 후 남한과 북한이 각각 다른 체제 위에서 현대미술을 전개해온 상황을 고려하면, 정종여의 진면목은 북한의 '조선화' 기틀을 세운 전성기 작품을 함께 보아야 제대로 평가할 수 있을 것이다.

거대하고 파격적인 불화를 비롯해 동양화와 서양화를 넘나들며 정종여가 품었던 꿈은 무엇이었을까. 언젠가 북에 있는 작품과 아직 발굴되지 않은 남해 지역의 작품이 만나는 날에 열릴, 하나로 갖춰진 정종여의 다음 전시를 기대해본다.

3부

온전히,
자신으로서

한국미술사에는 한묵과 나희균이라는 이름이 종종 등장한다. '이중섭의 친구' 한묵으로, '나혜석의 조카' 나희균으로. 그럴 때 두 사람은 한국의 근대미술을 수놓은 두 작가의 삶과 예술을 증언하는 '목격자'로 존재할 뿐이다.

그러나 한묵과 나희균은 온몸으로 자신들의 시대를 감각하며, 누구 못지않게 굳건히 독자적인 작품세계를 일구어낸 예술가들이다. 이제, 20세기의 소용돌이 속에서 낯선 세상과 마주하기를 두려워하지 않았던 '예술가 한묵'과 안주와 답습을 거부하고 끊임없는 도전을 시도했던 '현역 예술가 나희균'의 이야기를 만나볼 때가 되었다.

'파리의 산책자' 한묵과 '구도의 미술가' 나희균의 작품이 긴 시간을 건너 우리에게 왔다.

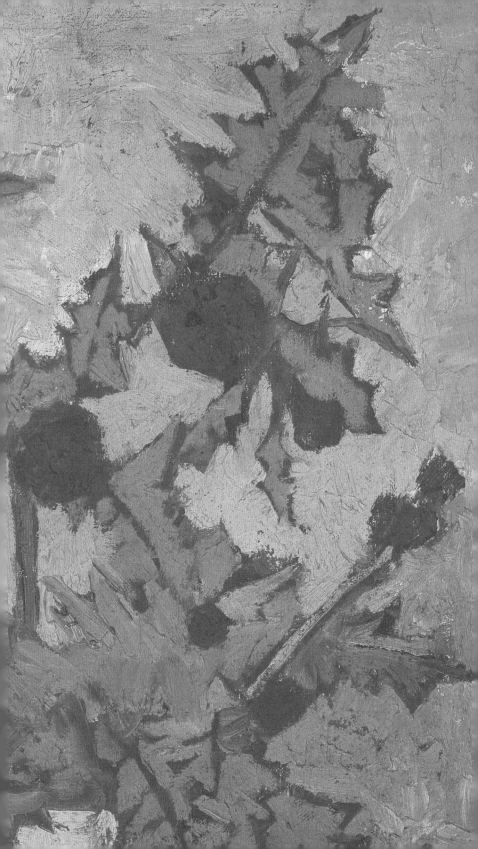

20세기의 산책자

한묵
1914~2016

"그림을 그린다는
그 자체가 하나의 저항인 것이다.
우리는 작품에서
어떤 의상을 걸치고 나왔나에
관심을 갖는 게 아니라
작가가 어떤 모양으로
살고 있는가를 찾아보지 않을 수 없다.
나타나는 결과보다도
그런 결과를 초래케 한
도정을 살피는 것이다.
이 말은 예술이 지니는 생명은
테크닉에 있는 게 아니라
생활에 있다는 말이 되는가보다."[1]

한 작가의 긴 예술 여정을 소개하는 회고전은 그가 빚어낸 예술을 온전히 음미할 수 있는 절호의 기회이다. 작가가 시대를 관통하며 자신이 몸담은 사회와 시대의 변화를 어떻게 맞닥뜨리고, 포용하고, 사유하는가를 파악할 수 있기 때문이다.

2018년 12월 서울시립미술관에서 열린 한묵 전시는 2016년 102세로 세상을 떠난 한묵을 기리는 첫 유작전이었다. 한묵을 '한국 기하 추상의 대가'로 칭송하면서도 그의 예술을 차분하게 소개하는 연구나 전시가 드물었던 와중에, 전 생애에 걸친 다양한 작품들을 소개하며 회고전의 미덕을 보여준 전시였다.

한달음에 달려간 전시장은 광활한 우주 같았다. 익숙한 전시장인데도 왠지 벽체가 더 멀리 물러난 듯, 천장이 더 높아진 듯, 느낌이 새로웠다. 그림 때문이었다. 화폭 중심에서 시작된 미세한 진동이 거센 파장을 만들어내며 공간을 뒤흔들고 있었다. 전시장에 배치된 그림들은 제각각의 쾌선을 그리며 우주를 도는 행성 같았다. 작품 사이사이를 걷는 동안, 도록에서는 상상하지 못했던 압도적인 크기를 몸으로 느낄

수 있었다. 작은 도판에서는 볼 수 없었던 색면과 색면 사이의 틈, 쉼 없이 그어진 나선 위에 포개진 화가의 흔적이 눈에 들어왔다. "그림은 몸으로 보는 것이지!"라고 화가가 말을 건네는 듯했다.

한 세기를 건너오다

1914년 서울에서 태어난 그의 본명은 한백유韓百由. 우리가 알고 있는 '묵黙'이라는 이름은 그가 직접 지은 것이다. 침묵의 '묵' 자가 좋아서 이름으로 삼았을 정도로 과묵했고, 그러면서도 인품이 한없이 따뜻한 사람이었다.

한묵의 부친은 청계천 인근에서 지전紙廛을 운영했다. 지전은 오늘날의 지물포에 해당하는데, 온갖 종이류와 집 안을 장식하는 그림을 함께 파는 상점이었다. 한묵의 부친은 그림을 그려서 팔았다. 아버지의 영향을 받아서인지 한묵은 어려서부터 글씨와 그림에 재주를 보였다. 일본 미술 잡지를 보면서 화가의 꿈을 키웠고, 열여덟 살에 집을 나와 만주 펑텐, 하얼빈, 그리고 다롄으로 건너갔다. 당시 다롄에는 일본인 화가들이 고카카이, 즉 '오과회五果會'라는 단체를 결성해 활동하고 있었다. 한묵은 이들과 교유한 것이 인연이 되어 일본 유학길에 올라 가와바타 미술학교에 입학했다. 그리고 시간이 날 때마다 도서관에 틀어박혀 서양미술과 사상을 공부해 이론적 지식을 체계화했다.

1944년 전쟁의 분위기가 고조되자 귀국해 형이 장로로 있는 금강산 인근의 온정리 교회에 머물면서 작품을 제작했다. 원산에 사는 이중섭과 가까운 친구가 되어 우정을 쌓은 것이 바로 이 시절이다. 유학 시절 사회주의 사상에 경도되기도 했었지만, 한묵은 북한의 공산주의 체제는 자유로운 예술가들이

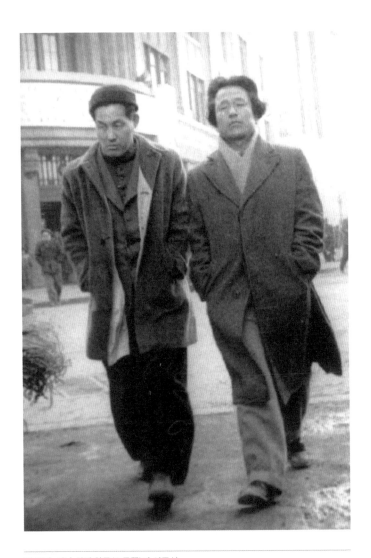

1952년, 피난 시절 한묵(오른쪽)과 이중섭

머무를 수 없는 곳이라는 사실을 깨달았다. 이념에서 탈피한 순수미술을 하는 한묵과 이중섭은 공산당으로부터 탄압을 받았고, 그때마다 이들은 서로의 보호자를 자처했다.

한국전쟁이 나자 한묵은 단신으로, 이중섭은 가족과 함께 남쪽으로 내려왔다. 그리고 이중섭이 생활고로 아내와 두 아이를 일본으로 떠나보내고 홀로 부산에 남았을 때 두 사람은 재회했다. 전쟁이 끝나고 서울에 올라왔지만 이중섭은 거식증과 정신분열증을 겪어 정신병원에 입원했다. 이후 한묵은 이중섭을 그곳에서 데리고 나와 정릉에서 하숙 생활을 같이 하며 그를 돌봤다. 이웃에 사는 서양화가 박고석도 이들을 도왔다. 이중섭은 한묵, 박고석과 정릉에서 지내는 동안 잠시 건강을 회복하고 생애 마지막 작품들을 쏟아냈다.

1972년 이중섭 회고전이 열리면서 그의 그림값이 치솟았다. 이중섭과 알고 지낸 문인들은 그의 불우한 생애를 전기로 간행하며 인기를 누렸다. 하지만 누구보다도 이중섭을 가까이에서 돌보며 지켜본 한묵과 박고석은 이중섭의 슬픔을 극화하지 않았다. 한묵은 세간의 관심사나 대중의 요구에 영합하지 않는 초연한 성격의 소유자였고, 박고석은 황폐한 창작 환경을 딛고 작품에 매진한 이중섭의 작가적 면모가 대중적 신화에 가려지는 것을 염려했다.

한묵은 전쟁 이후 새로운 시대감각이 담긴 현대미술을 모색하는 창작, 비평, 단체 활동을 했다. 젊은 시절부터 중국과 일본의 여러 도시를 경험하며 예술철학을 형성한 그는,

1961년 47세의 나이에 교수라는 안정된 지위를 두고 파리로 건너가 그만의 기하학적 추상회화를 완성하며 추상화의 거장으로 거듭났다. 그럼에도 불구하고 2016년 그의 부고 소식 옆에는 이중섭을 청량리 병원에 입원시키고 시신을 수습한 일화가 따라붙었다.

엉겅퀴를 그리는 화가

1951년 1·4후퇴 때 혈혈단신 부산으로 피난을 온 한묵은 종군화가로 복무했다. 부산 초량동의 국방부 정훈국에서 한묵을 처음 만난 서양화가 박고석은, 제대로 된 군복이 없어 패잔병의 모임 같았던 어수선한 종군화가들 틈에서 그가 "북구라파의 무슨 특수장교를 연상케 하는 독특한 풍모"[2]로 눈에 띄었다고 기억했다. 모두 다 불안감으로 서성거렸지만 한묵은 침착했고 단호한 발언과 행동으로 좌중을 압도했다고 한다.

한묵은 곤궁한 피난살이에서도 특유의 낙천성과 생활력을 드러냈다. 3층짜리 판잣집을 뚝딱뚝딱 짓고서 '통풍장'이라는 제법 근사한 이름도 붙였다. 주워 온 판자로 얼기설기 집을 지어 바람이 술술 통하는 까닭에, '통할 통通' 자에 '바람 풍風' 자를 붙인 것이었다. 당시 판잣집은 하꼬방(일본어로 상자를 뜻하는 '하코'와 우리말 '방'을 합친 단어)이라고도 불렸는데, 그는 그곳에서 남루한 풍경과 하루하루 살아내는 사람들의 모

습을 화폭에 담았다.

한묵은 멋스러우면서도 청빈하고 호쾌하면서도 과묵했고 포용력이 있으면서도 단호한 면모를 지녀 많은 화가가 그를 따랐다. 자연스럽게 미술가들의 모임에서도 주도적인 역할을 맡았다. 1953년 환도 후 서울로 돌아와 본격적인 활동을 재개한 그는 사실적인 인물화, 정물화, 풍경화 일색인 한국 회화를 현대화하기 위해 노력했다.

1949년 대한민국미술전람회(국전)라는 이름의 관전이 창설되었지만, 한묵은 보수적인 관전을 기웃거리는 대신 재야전 발족을 건의했다. 또 미술대학을 갓 졸업한 청년 화가들이 기성 화단에 도전하는 전시를 열자 "그림을 그린다는 것은 하나의 저항인 것이며, 결과보다도 그런 결과를 초래한 도정을 살피는 것"[3]이라며 이들을 격려했다. 한묵에게 미술은 캔버스 위에 완성된 아름다운 이미지가 아니라, 기존의 것에 저항하는 투쟁이 이루어지는 장이었다.

피난 올 때 간신히 몸만 빠져나온 한묵은 그의 그림과 책을 모두 북에 남겨두고 왔다. 게다가 그가 어느 인터뷰에서 밝힌 바 있듯이, 전시를 준비하면서 뒤늦게 작품의 제작연대를 적어 넣기도 해서 연대가 정확하지 않은 경우가 많다. 따라서 1953년에 제작된 것으로 알려진 〈꽃과 두개골〉은 현존하는 그의 작품 중에서 매우 앞선 시기의 작품에 해당될 것이다.

〈꽃과 두개골〉은 강렬한 원색, 거친 붓 자국, 감정의 표출 등에서 표현주의 화풍의 영향을 보여준다. 한묵이 종군화가

로 복무할 때 전쟁터에서 본 유골을 표현한 것으로, 20센티미터 남짓의 손바닥만 한 그림임에도 불구하고 전쟁의 비극, 죽음의 공포, 인간의 무기력함 등 다양한 감정들을 힘 있게 드러낸다. 핏빛의 검붉은 배경으로 인해 해골이 상징하는 비극성이 한층 극대화되어 있으며, 꽃병에 꽂힌 꽃은 무너져내리듯 형체가 모호한 데다 마치 죽음의 사신처럼 해골을 엄습할 듯한 모습으로 서 있다.

사실 꽃과 해골은 서양화에서 빈번하게 등장하는 소재다. 17세기 네덜란드의 '바니타스'(Vanitas. 공허, 헛됨을 뜻하는 라틴어로, 해골, 시계, 꽃과 과일 등을 통해 삶의 덧없음을 은유한 정물화를 지칭한다)에서 '죽음'의 상징물로 즐겨 사용된 이래, 폴 세잔, 반 고흐를 거쳐 20세기 화가들에 이르기까지 서양의 많은 화가가 해골을 그렸다. 한묵은 그가 십 대부터 탐독한 일본 잡지를 통해 이런 그림들을 접했는지도 모른다. 하지만 상투적일 수도 있는 꽃과 해골이라는 소재가 전쟁을 직접 경험한 한묵의 손을 거치면서 헛된 죽음뿐인 전쟁을 엄중하게 질타하는 작품으로 완성되었다. 그런데 특이하게도 이 그림을 볼 때마다 죽음에 대한 작가의 감정이 비장함보다 조소에 가깝게 느껴진다. 아마 해골의 일그러진 모습 때문일 텐데, 여기서 삶에 대한 한묵의 독특한 태도를 직감할 수 있다.

1950년대 한묵의 그림은 매우 다양한 경향을 보인다. 전쟁으로 인해 부산에 집결한 예술가들로부터 받은 자극, 해방 이후 달라진 사회 분위기 등 그의 변화를 야기한 요인은 많았을

〈꽃과 두개골〉, 1953　　　　　　　　　　　　캔버스에 유채, 21.5×16.7cm, 개인 소장

것이다. 새로운 회화 양식을 실험하던 한묵은 봄철에 산이나 들에서 흔하게 볼 수 있는 엉겅퀴를 그리기 시작한다.

1955년에 그린 〈엉겅퀴〉는 소위 '잡초'로 분류되는 엉겅퀴를 화분에 담아 근사하게 표현했다. 제멋대로 뻗은 꽃가지와 비뚤비뚤한 잎사귀마다 붉은색으로 선명하게 윤곽선이 둘려 있는데, 줄기에 돋아난 가시나 솜털을 역광으로 표현한 듯, 야생화 특유의 강한 생명력을 시각화한 듯, 생존을 위협하는 척박한 환경에 맞서는 저항감을 상징하는 듯하다. 바람에 씨앗을 날려 어디든 뿌리를 내리는 억척스러운 야생화는, 가난한 집안 환경에서 벗어나 고학을 하고 혈혈단신으로 월남했다가 다시 파리라는 낯선 땅에 건너가 뿌리를 내린 한묵과 무척 닮아 있다.

1957년, 판에 박은 사실주의 일변도의 그림에서 벗어나야 한다는 화가들이 의기투합해 모던아트협회를 만들었다. 한묵과 황염수가 주축이 되고, 유영국, 이규상, 박고석, 천경자, 문신(훗날 조각가로 유명해졌지만 이때는 서양화가로 활동하고 있었다) 등이 참여했다. 고루한 국전에 매몰되지 말고 제각각 개성이 넘치는 작품들을 제작하자고 독려하는 모임이었다.

하지만 한묵은 여기에 만족하지 못하고 파리행을 결심했다. 그는 하숙방에 파리 지도를 붙여놓고 파리로 가기 위한 계획을 세웠다. 김환기, 이응노, 남관 등 새로운 현대미술을 모색하던 화가들이 앞다투어 파리로 떠난 뒤였다. 한묵은 이론과 실기를 겸비한 화가로 누구나 인정하는 홍익대학교 교수

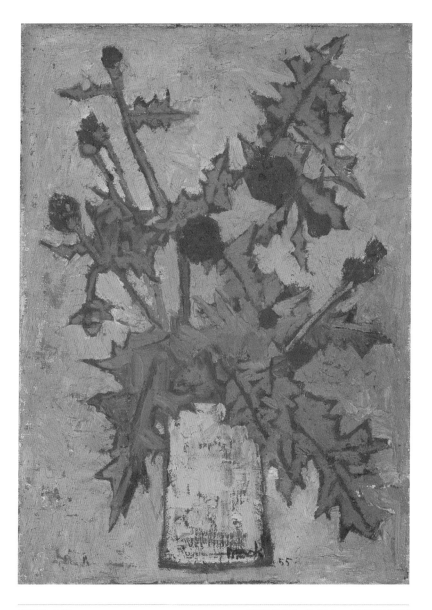

〈엉겅퀴〉, 1955 캔버스에 유채, 45×33.5cm, 국립현대미술관

자리에 있었지만 1960년 '그림 공부를 처음부터 다시 하겠
다'며 도불전을 열고 이듬해 파리로 떠났다. 갑작스러운 작별
에 서운해하는 제자들에게 "나는 총알이야. 한번 가면 되돌아
오지 않아"⁴라고 농담처럼 던진 말은 그대로 현실이 되었다.
세상을 떠나기 전까지 한묵은 돌아오지 않았다.

파리의 이방인

파리는 너무나 아름다웠다. 47세 한묵은 파리를 거니는 산책
자가 되었다. 서울에서는 누구나 알아주는 화가이자 비평가,
교수였지만 파리에서는 직업도 지위도 연고도 없는 이방인에
불과했다. 당시 파리에 간 화가들은 대부분 미술연구소에 등
록하고 그림을 배웠지만, 그는 바로 그림을 그리지 않았다. 미
술관, 갤러리, 서점을 돌아다니며 산책만 했다. 파리의 다락방
에 돌아오면 사전을 펴놓고 프랑스어 공부를 하며 지냈다. 그
리고 1년 뒤에야 비로소 붓을 들었다. '현대 회화'를 향한 긴
순례의 시작이었다.

> "나는 이 미지의 미궁을 헤매게 되었다. 이 비밀을 찾아내기 위하여
> 그리고 지우고 또 바르고 했다. 그러다가는 어느 순간에 그 많은 것
> 들이 하나로 보인다. 그럴라치면 나는 그것들을 한숨에 팔레트 나
> 이프로 긁어 없애 버린다. 완전히 무로 돌려보내는 것이다. 그리고

나서야 나의 실험대 '공간 결정'이 내려진다. 이것을 공간의 밀도라고 하는 것인지……. 비로소 색과 점과 선이 절대 절명한 극한 발언이나 하듯이 뛰어드는 것이다." [5]

훗날 한묵은 이 시기를 이렇게 회상했다. 무엇이 그토록 어려웠던 것일까. 프랑스에 건너가기 전에도 추상회화를 시도했던 한묵이었다. 1950년대 말 한국에도 이미 추상미술 운동이 일어나 화가의 즉흥적인 붓질로 격정적인 감정을 표출하는 앵포르멜 미술이 진취적인 미술가들 사이에서 유행하던 터였다. 그런데 파리에 와보니 어느새 앵포르멜이 잦아들고 새로운 회화의 물결이 일어나고 있었다. 새로운 유행으로 갈아탈 것인가. 한묵은 손쉬운 방법을 택하는 대신, 추상미술의 창작 논리를 탐구하기 시작했다.

한묵은 자신이 구사하던 화법에 파리의 화법을 적당히 섞는 식의 타협을 하지 않았다. 대신, 색과 점과 선이라고 하는 조형 요소가 질서와 균형을 찾을 때까지 물감을 칠하고 지우기를 반복하면서 '추상미술'과 맞짱을 떴다. 〈청과 황의 구성〉〈백과 흑의 구성〉은 색, 형태, 재료, 질감 등을 대상으로 한묵이 벌였던 탐구의 결과물이다.

예술가의 삶을 그린 서사에는 늦은 나이에 모든 것을 다 버리고 새로운 도전을 위해 떠났다는 이야기가 많다. 김환기, 유영국, 남관처럼 유명 화가들은 대부분 중년의 나이에 파리로 건너가 그림을 다시 배웠고, 귀국한 이후 한국적이면서도

〈청과 황의 구성〉, 1962 캔버스에 유채, 49.5×39.5cm, 개인 소장

〈백과 흑의 구성〉, 1962 황마, 아마, 면이 콜라주된 캔버스에 유채, 73×60cm, 개인 소장

현대적인 회화의 방향을 제시하며 20세기 후반 한국 현대미술을 견인했다. 한국화를 그린 박래현, 조각가 김정숙이 미국으로 건너간 것도 모두 중견 작가로 자리매김한 후였다. 그런데 한묵은 그들과 조금 다른 점이 있었다. 등록한 아카데미나 미술학교도 없었고 전시를 약속한 갤러리나 후원자도 없었으며 더더구나 한국으로 돌아갈 계획도 없었다. 청소부, 식당 종업원, 페인트공으로 일하며 근근이 생활했고 사전을 보며 독학으로 언어를 익혀야 하는 형편이었다. 익숙한 친구들과 미술계, 고정된 생활 거처와 직장, 안정된 사회적 지위를 모두 버리고 철저한 이방인이 된 한묵이 펼친 새로운 미술과의 대결. 그 결과를 제일 먼저 보여준 것은 판화였다.

1971년 유네스코의 지원을 받아, 판화가 헤이터가 운영하는 '아틀리에17'에서 판화를 연구할 기회를 얻었다. 그리고 기하학적 추상에 적합한 '컴퍼스'라는 도구와 그가 평생 탐구하게 되는 '공간'이라는 주제를 발견했다. 그는 컴퍼스를 이용한 동심원으로 원심력과 속도라는 추상 개념을 표현하기 시작했다.

마침 파리를 방문한 건축가 김수근이 한묵의 작품을 보고 전시를 결정했다. 김수근은 종합 예술잡지 『공간』의 창간 7주년 기념사업으로 각종 전시와 공연을 할 수 있는 '공간사랑'을 만들었는데, 그 첫 번째 행사로 한묵 판화전을 연 것이다. 한묵은 파리에서 작품만 보냈고 그를 아끼는 동료들이 '한묵 판화전 준비위원회'를 꾸려 전시를 준비했다. 1973년 8월

판화를 제작하는 한묵, 1974

잡지 『공간』은 한묵을 위한 특집기사로 채워졌다.

이듬해 한묵은 유화전을 열 계획을 세웠다. 하지만 그가 판화 작업을 발전시킨 유화 작품을 완성하기까지는 생각보다 많은 시간이 걸렸다. 작품이 마음에 들 때까지 연구를 계속한 끝에 1976년에서야 귀국전을 열 수 있었다. 1961년 훌쩍 서울을 떠나 파리에서 15년이나 현대미술을 연구한 뒤에 선보이는 한묵의 전시에 미술계의 관심이 집중되었지만, 사람들은 너무 변해버린 그의 그림을 이해하지 못했다. 친구들은 너무 달라진 그의 작품을 보고 당황했다. 왜 그사이 작품 변화를 고국에 알리지 않았느냐고 애정 어린 질책을 하는 이도 있었다. "서양인들이 동양에 관심을 보인다고 해서 우리도 동양만을 너무 내세울 필요는 없다고 본다. 나는 동양을 의식하고 작품에 임하지 않는다"는 한묵의 발언을 염두에 두고, "세계적인 보편주의로 그의 그림을 이해해야 한다"고 타이르는 이도 있었다.[6] 대체 얼마나 낯설었던 것일까.

〈번개탑〉은 이때 전시된 작품이다. 송전탑 같기도 위성 안테나 같기도, 자기장을 표현한 것 같기도 하다. 무한대∞도 보인다. 치밀하게 계산된 형태, 구도, 색채로 이루어진 진지한 작품임에도 불구하고 위트가 넘친다. "이봐, 이제 바야흐로 새로운 문명이 펼쳐지고 있다고!" 하는 화가의 선언이 들리는 듯하다. 이 갑작스러운 변화는 어떻게 탄생한 것일까. 변화의 계기는 인류의 달 착륙이었다고 한묵은 말했다.

1969년 미국 항공우주국에서 발사한 아폴로 11호가 달에

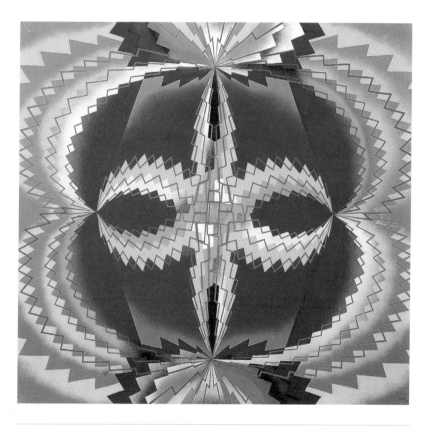

〈번개탑〉, 1976

캔버스에 유채, 144.5×154cm, 서울시립미술관

착륙하고 인류가 달 표면에 첫발을 내디뎠다. 텔레비전을 통해 전 세계에 송출된 이 장면을 많은 이들이 숨죽이며 지켜봤다. 그 가운데 파리의 한묵도 있었다. 그는 큰 충격을 받았다. 세상은 이미 우주 공간까지 확장됐는데, 미술이 지구상의 풍경만 담아서는 안 되겠다는 각성이 일어났다.

"이 시대에는 이 시대의 감각이 있고 이 시대의 포름forme이 있다. 미술가는 그것을 추출해내야 할 것이다. 그리고 생활이 구체적인 것처럼 예술도 어떤 구체를 생산하는 작업이라고 본다. 시적詩的이기를 그만두고 시詩를 낳아야 한다. 인간이 달의 표면에 발을 내딛는 순간 시를 잃었다고 생각하는가? 아니면 위대한 시가 탄생되었다고 생각하는가?" [7]

1976년 전시 카탈로그에 쓴 한묵의 글 가운데 일부이다. 한묵은 낡은 신화를 버리고 새로운 신화를 써야 하는 시대임을 통감했다. 사람들은 인간의 달 탐사라는 경이로운 사건을 목격한 뒤 평온한 일상으로 돌아갔지만, 한묵은 달 착륙 이전으로 돌아가지 못했다.

서울에서 귀국전을 마치고 돌아온 한묵은 한동안 그림을 그리지 못했다. 한 시기를 매듭짓고 새로운 작품을 모색하려고 했지만, '0개 국어' 상태가 된 이중언어 습득자처럼 그는 앞으로 나아가지도 뒤로 돌아가지도 못하고 멈추어 서고 말았다. 다시 긴 방황이 시작되었다. 그는 캔버스 대신 화선지를

꺼냈고, 약 3년간 서예에 몰두했다.

그의 글솜씨는 파리에서 뒤늦게 습득된 것이 아니었다. 유년 시절 아버지로부터 배운, 그의 모국어였다. 빈손으로 일본 유학을 갔을 때도 서적이나 간판에 글을 써주는 일을 하면서 생활비를 벌 정도로 그에게는 익숙한 것이었다.

그래서일까. 단숨에 써 내려간 글씨는 대범하고 힘이 넘치는 한묵의 개성을 한껏 보여준다. 화선지 위의 글씨들은 재빠른 몸의 움직임이 붓끝에 전달되어 순식간에 완성되었다. 서예 작업은 한묵이 새 언어를 구사하느라 잊고 지낸 본연의 정서와 감각을 상기시키는 훈련과도 같았다.

실제로 그는 글씨를 쓰는 게 아니라 데생을 하는 것이라고 생각하면서 서예를 했다. 『노자』『장자』『사기』와 같은 고전을 탐독했고 동양의 회화이론을 재정립했다. 다시 본격적으로 그림을 그리기까지 그렇게 4년의 시간이 흘러갔다.

우주 회화, 새로운 시대에 대한 경의

1990년 한묵은 개인전을 열었다. 프랑스로 건너간 지 30년째 되는 해, 파리에서 처음으로 열린 개인전이었다. 파리에 도착하자마자 적당한 갤러리들을 대관해 전시 이력을 만든 뒤 귀국하는 화가들도 많았다. 하지만 한묵은 파리에서 개인전을 열기까지 신중을 기했다. 결과는 대성공이었다. 한묵의 그림은

〈비도(飛濤)〉, 1980　　　　　　　　　　　　　　　　　종이에 먹, 69×55cm, 개인 소장

한층 강력해져 있었다. 전보다 커진 캔버스 위에 더 복잡하고 중층적인 나선형이 등장했고, 그 위에서 강렬한 원색들의 향연이 펼쳐졌다. 칠십 대 화가의 그림인 것이 믿기지 않을 만큼 웅대하고 아름다웠다. 공간의 움직임을 통해 우주와 생명의 본질을 탐구하고 있으며, 한국적인 색채를 통해 동양적인 분위기를 풍기는 작품이라는 파리 미술계의 찬사가 이어졌다. 한국에도 소식이 전해졌다.

> "20여 년간 역학을 주재主宰하는 신비를 발견하기 위해 나름대로의 화면을 구축해왔습니다." [8]

　과거의 그림이 공간을 진동하는 에너지를 시각화하는 데 집중했다면, 이제 한묵의 그림은 한 차례 더 깊은 탐구를 통해 에너지를 관장하는 정신의 세계를 표현하고 있었다. 새, 눈동자, 별과 같이 우주의 움직임을 주재하는 듯한 도상들을 등장시켜 한층 동양적이고 신비로운 분위기를 자아내는 그의 작품은 이제 우주를 묘사하는 단계를 넘어, 광활한 세계에 대한 시를 쓰는 것 같았다.
　〈금색운의 교차〉는 한묵이 77세 되던 해에 그린 작품이다. 두 개의 황금색 파장이 교차하면서 더 큰 에너지를 형성해내는 모습을 캔버스에 담았다. 두 개의 금색운이 나선을 그리면서 화면 밖으로 뻗어나가는데, 두 개의 나선이 서로 충돌하면서 생기는 힘을 검은색 방사선형 도형으로 표현했다. 나선형의

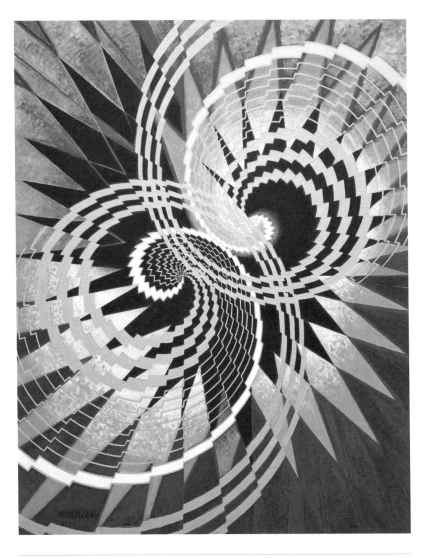

〈금색운의 교차〉, 1991 캔버스에 유채, 254×202cm, 국립현대미술관

파장, 색의 대비, 색면과 색면이 만나면서 생기는 긴장감과 율동감이 보이지 않는 에너지를 만들어내고 있다. 한묵은 두 개의 나선이 가장 큰 긴장감을 촉발하는 거리를 계산하고, 흰색과 검은색, 노란색과 남색, 주황색과 녹색처럼 서로 보색이 되는 색면을 대비시키면서, 매우 신중하게 구도와 색상을 구상했다. 그 결과, 화면의 중심에서 강렬하게 증폭되는 에너지가 탄생했다.

'한번 가면 되돌아오지 않는다'는 다짐 끝에 완성된 예술이었다. 국내에는 그의 1950년대 입체주의 화풍을 선호하는 이가 많았고, 심지어는 옛날식으로 그림을 그려달라는 요청도 있었다. 하지만 애써 걸어온 길에서 뒷걸음칠 수는 없다고 한묵은 단호하게 거절했다.

사실 한묵은 제대로 된 아틀리에도 없었다. 파리의 작은 아파트가 그의 생활공간이자 작업실이었다. 공간이 협소해 큰 작업을 할 수가 없었다. 거처를 교외로 옮기면 공간 문제가 해결되었을 텐데 그는 창작의 영감을 주는 파리 중심가에 살기를 고집했다. 처음에는 이런 상황을 안타까워한 신문 기자들이 공간을 내주었다. 프랑스에 파견된 한국 기자들은 시차로 대부분 밤에 일을 했는데, 낮 동안 비어 있는 사무실에서 한묵이 그림을 그릴 수 있도록 배려한 것이다. 1989년 프랑스의 가전회사인 톰슨 사의 공장을 작업실로 이용할 수 있게 되면서 비로소 대형 작업이 용이해졌다. 그리고 2005년 프랑스 정부로부터 아틀리에를 제공받아 작품활동을 이어갔다.

추상세계를 개척한 예술가 한묵,
이중섭의 친구가 아닌

어느새 한묵은 한국 현대미술을 대표하는 화가로 자리 잡았다. 한묵은 이성적이고 논리적으로 대상의 형태를 분석하면서 웅대한 추상화의 세계를 개척했다. 이중섭을 보살핀 친우로서뿐만 아니라, 한 세기를 몸소 경험하며 낯선 세상과 마주하기를 주저하지 않던 한묵은 현대문명의 시詩 세계를 탐구한 화가였다.

한묵은 개인전을 마치고 다시 파리로 돌아가면서 벗들이 그립지만 창작을 위해 고독을 택하는 것이라고 했다. 그런 그를 위해, 서울의 벗들은 파리에 있는 그를 대신해 전시를 준비해주고, 파리에서 세상을 뜬 그를 위해 추모 공간을 마련해 떠나는 길을 배웅했다(화가, 평론가 등 미술인이 주축이 되어 꾸려진 '한묵 선생 추모 모임'이 삼청동의 갤러리에 추모 공간을 마련했고, 그는 천안 망향의동산에 안장되었다). 한묵과 이중섭이 그러했듯이, 반세기 넘는 시간과 서울과 파리의 거리를 넘어선 우정에서 화가들의 멋스러운 풍모를 발견한다.

아쉽게도 나는 서양화가 한묵을 만난 적이 없다. 서울과 파리에서 여러 차례 그를 만나뵀던 선배 학예연구사들이 이분이 어떤 노래를 즐겨 불렀다거나 가끔 엉뚱한 말씀을 하시기도 해서 재미있었다고 얘기하면 그저 부럽기만 했다. 나는 한묵이 세상을 떠난 뒤에야 그의 그림을 만났다.

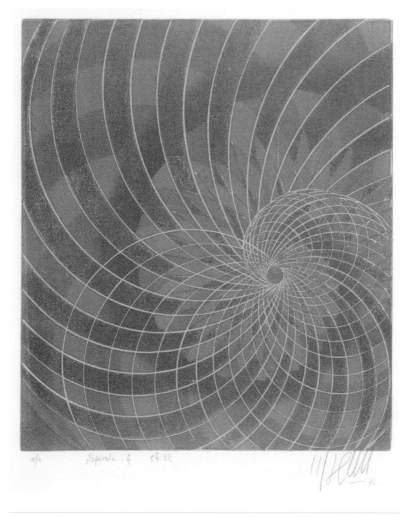

〈나선〉, 1972　　　　　　　　　　　종이에 에칭, 55×43.5cm, 국립현대미술관

흔히 '격동의 20세기'라고 한다. 한묵은 20세기를 관통하는 삶을 살았다. 일제강점기에 서울에서 태어나, 지필묵紙筆墨으로 그림을 그리는 아버지 아래에서 서양화가의 꿈을 키우고, 2차대전 이후 문명이 건설되는 시대에 '우주 그림'을 그리기 시작해 2016년 프랑스 파리에서 생을 마치기까지, 그의 눈앞에 펼쳐졌던 한국의 근현대사, 유럽의 문명사, 현대미술의 역사를 상상해본다. '현대'라는 괴물의 정체를 알아내기 위해 고군분투했던 청년 한묵, 파리에서 도시 문명을 포착하려 했던 중년의 한묵, 우주의 신비에 골몰했던 노년의 한묵을 그려본다. 그의 작품을 보고 있노라면, 유례 없이 낯선 현실을 마주하고 있는 지금의 우리에게 한묵이 이렇게 말을 건네는 것만 같다.

"변화하는 시대에 맞춰 천천히 움직여봐요, 너무 조급해하지 말고 자신만의 것을 찾기 위해, 천천히."

20세기의 산책자

세상을 향한 기도

나희균
1932~

"어떤 예술 분야이거나 학문이나
신앙의 길에 있어서도
깊은 원천에서는 일치하게 되고
공통의 방향을 가지게 되는 것이라고
다짐하게 된다.
거기에는 끊임없는 단련의 어려움을
이겨내는 꾸준함이 있어야 하며,
깊은 통찰력을 지닌
주관에 충실한 태도가
중요하리라 생각한다."

90이 넘은 나이에도 매일같이 거실에 마련한 작업대에서 그림을 그리는 화가가 있다. 바로 나희균이다.

2022년, 90세의 현역 화가 나희균과의 만남은 한 통의 전화에서 비롯됐다. 오랫동안 원로작가들의 구술채록에 힘써오신 미술사학자 권행가 선생께서 전화를 주셨는데, 나희균 작가의 주요 작품과 유학 시절 자료가 잘 보관되어 있으니 그분을 만나보면 좋을 것 같다고 당부하셨다. 전화를 끊고 아찔했다. '나희균'이라는 이름은 언론을 통해 서양화가 나혜석의 조카, 동양화가 안상철의 아내로만 접해온 터라 그의 예술에 대해 한 번도 진지하게 생각해본 적이 없다는 사실을 깨달았기 때문이다. 김환기보다 먼저 파리 유학을 떠난 진취적인 여성화가라는 것은 알고 있었지만 나에게 '나희균'이라는 이름은 나혜석의 이름 뒤에 따라오는 인명 같은 것이었고, '나희균의 예술'에 대해서는 아는 것도 없었고 알고자 관심을 뻗은 적도 없었다. 2020년 환기미술관에서 회고전이 열렸지만 놓치고 말았다. 기회였다. 전달받은 전화번호로 바로 연락해 약속을 잡았다. 작품도 함께 보여주십사 하는 부탁도 빼놓지 않았다.

약속 장소는 경기도 양주에 있는 안상철미술관이었다.

나희균은 남편 안상철이 1993년 심장마비로 세상을 떠난 이후, 부부의 작업실이 있던 양주의 기산저수지 옆에 안상철미술관을 세웠다. 미술관 한편에는 여전히 작업실이 있어 나희균은 서울과 양주를 오가면서 작업을 했다고 하는데, 내가 방문했을 때는 작업실 자리에 창고만 덩그러니 남아 있었다. 소박하지만 아름다운 미술관에서 짧은 만남을 갖고 돌아오는 길, 왠지 마음이 어지러웠다.

'나혜석의 조카'나 '안상철의 아내'가 아닌, 한국미술사의 단순한 '목격자'가 아닌, 예술가 나희균을 더 알고 싶다는 호기심이 일기 시작했다.

미술실과 고모 나혜석

나희균은 1932년 만주 펑텐에서 태어나 일본인 학교를 다녔고, 열 살 무렵 되었을 때 가족과 함께 서울에 정착했다. 아버지 나경석은 일본 유학 후 만주에서 사업을 하던 인물로, 여동생 나혜석이 일본 유학을 할 수 있도록 부친을 설득하는 데 큰 역할을 했다. 나희균은 경기여학교에 진학해 미술반에 들어가면서 화가의 꿈을 키웠다. 미술반에서 서양화가 최덕휴의 지도를 받으면서 미술대학 입시를 준비했고, 미술실에 쌓여 있는 일본 미술 잡지 『아틀리에』를 통해 서양화가들을 알게 되었다. 세잔의 예술에 눈을 뜨고, 프랑스 유학을 꿈꾸게 된 것은 모두 미술반을 통해서였다.

　나희균이 처음 나혜석을 만난 것은 그의 가족이 서울로 이사한 뒤였다. 이때 나혜석은 이혼 후 사회적으로 버림받고 수덕사에서 유폐된 생활을 하고 있었으며 파킨슨병을 앓아 거동도 불편했다. 나희균에게 고모 나혜석은 어른들이 외면하고 꺼리는 낯선 존재였지만, 항상 집에 걸려 있던 나혜석의 그림은 어린 나희균을 사로잡았다. 집에 보관되어 있던 나혜석의 그림, 화구, 원고, 사진첩은 전쟁통에 모두 사라지고 말았지만, 나희균은 그때 본 그림들을 기억하고 있다가 훗날 나혜석의 작품이 발견될 때마다 진위를 가리는 데 결정적인 역할을 했다.

　1974년 미술기자 이구열에 의해 나혜석이 재조명되기 시작

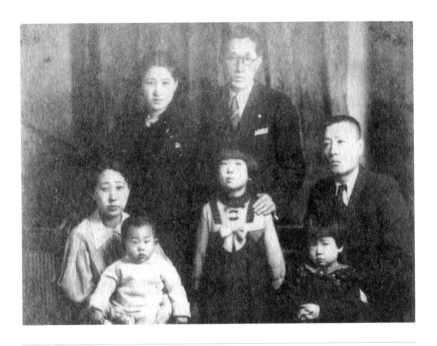

펑텐 시절의 가족사진. 맨 오른쪽이 나희균과 그의 아버지 나경석이다.

했을 때도 나희균은 나혜석의 전기 출판과 유작 정리를 도왔다. 나희균은 세상으로부터 이해받지 못한 고모 나혜석의 삶을 안타까워하며 그를 증언하고 변호하는 역할을 자임했다. 이에 나희균은 '나혜석의 조카'로 언론에 이름이 오르내리게 되었다.

피카소 소식을 전하는 파리 통신원

나희균이 서울대학교 미술대학에 입학한 그해 한국전쟁이 발발했다. 그의 가족은 이듬해 1·4 후퇴 때 부산으로 피난을 갔고, 나희균은 1952년 2월 송도에 미술대학이 재건된 뒤에야 미술 수업에 복귀할 수 있었다. 1953년 서울 환도 후 11월이 되자, 나희균은 본인의 의사와 상관없이 졸지에 졸업생이 되어버렸다. 실제로 학업을 한 것은 고작 1년 반이었고, 대학에서 제대로 배운 게 없다는 허탈감이 밀려왔다. 국전에 〈한강에서〉로 입선했지만 성에 차지 않았고 중학교 미술교사가 되었지만 교직 생활이 맞지 않아 한 학기 만에 그만두게 되었다.

1955년, 이십 대였던 나희균은 프랑스로 떠났다. 김환기, 남관, 김흥수, 이응노 같은 쟁쟁한 화가들도 아직 프랑스로 떠나기 전이었다. 이혼 후 프랑스어와 패션디자인을 배우기 위해 1951년 파리로 건너간 이성자 또한 한국에 알려지기 전이었다.

나희균은 프랑스어를 배우며 알게 된 외교관 안응렬의 도움을 받아 파리의 그랑드 쇼미에르 아카데미 초청장을 받았다. 사업에 성공한 형부가 경제적 지원을 해주었다. 나희균은 서울에서 일본, 일본에서 싱가포르, 그리고 다시 파리로 가는 긴 여정을 거쳐 프랑스에 도착했다.

그랑드 쇼미에르는 아마추어 화가들을 위한 미술연구소였다. 나희균은 오전에는 누드화 수업, 오후에는 정물화 수업, 저녁에는 크로키 수업을 들으며 기초를 새로이 익혔다. 이후 국립미술학교인 에콜 드 보자르에 편입해 청강생 신분으로 2년간 수학했다. 당시 에콜 드 보자르에는 외국인 편입제도가 있었는데 나희균은 유일한 한국인이었다. 피카소가 파리에서 활동하며 후기작을 선보이던 시기였다. 한국의 화가들이 일본 미술 잡지를 통해 간접적으로 접하고 있었던 파리 미술계 한복판에 나희균이 있었다.

나희균은 미술 수업이 끝나면 틈틈이 전시를 보고 파리 미술계의 소식을 한국에 전했다. 그는 《살롱 드 메》, 즉 '5월전'에 출품된 피카소, 알프레드 마네시에, 베르나르 뷔페, 페르낭 레제 등 당시 활약하고 있던 작가들의 작품을 소개했다. 프랑스 중견 작가들에 대해 "대개 비형상의 그림이고 뛰어난 재주를 부리고 있으나 무엇을 표현하려고 하는지를 잘 모르는 것이 많았다"는 솔직한 감상평을 남기기도 했지만, 파리의 다양한 전시를 보면서 자연스럽게 추상화에 대한 이해가 넓어졌다.[1]

나희균은 이후 형태의 근원을 탐구하고 맑은 색채를 사용하는 세잔에게 더 깊이 매료되었고, 새로운 시각으로 화면을 구성하는 브라크의 예술에 빠져들었다. 그리고 눈앞에 보이는 평범한 사물과 인물을 어떻게 표현해야 하는가에 대한 긴 방황이 시작되었다. 대상을 보이는 그대로 묘사하는 것이 아니라, 대상의 형태를 분석하고 자신만의 시각으로 새롭게 해석한 뒤에 그것을 화면 위에서 조형적으로 재구성하고 싶다는 열망이 생겨났다.

나희균이 그림 구도를 연습하기 위해 선택한 소재는 파리의 '지붕'이었다. 에콜 드 보자르 시절, 기숙사 5층 방에서 창문을 열면 주변 건물의 지붕과 하늘이 내다보였다. 청명한 고국의 하늘과 달리 우울감이 느껴지던 파리의 하늘, 나희균은 각양각색의 지붕들을 화면에 담으면서 공간의 깊이감과 다양한 형태의 조화로운 구성을 탐구했다. 〈지붕〉은 나희균이 특유의 절제된 중간 색조들을 풍부하게 구사하면서도, 단단한 형체들을 안정감 있게 결구하여 짜임새 있게 구성해낸 작품이다.

그는 1956년부터 1958년까지 3년간의 공부를 마치고, 그동안 그린 그림들로 파리의 갤러리에서 개인전을 열었다. 〈이태리의 기억〉은 실물이 전하진 않고, 전시 소식을 알리는 국내의 신문 기사들에 함께 소개되어 현재는 흑백사진으로만 전한다. 〈지붕〉과 마찬가지로, 눈에 보이는 대상들을 묘사하면서도 화면을 어떻게 분할하고 공간의 깊이를 어떻게 형상

〈지붕〉, 1958 캔버스에 유채, 71.7×98cm, 국립현대미술관

〈이태리의 기억〉, 1956년경

화할 것인가를 탐구한 흔적이 보인다. 대담한 구도와 활달한 필치에서 젊은 작가의 자신감이 느껴진다.

귀국, 그리고 결혼

1958년, 나희균은 부활절에 생 제르맹 데 프레 성당에서 가톨릭에 귀의했다. 그리고 세잔의 고향 엑상프로방스와 생 빅투아르, 아를 등을 둘러본 뒤 마르세유에서 배를 타고 귀국길에 올라 인도, 베트남, 일본 오사카 등을 거치는 40여 일의 항해 끝에 부산에 도착했다. 파리 유학은 그의 긴 인생에서 짧은 기간이었지만, 가시적인 세계의 이면에 숨겨진 순수한 조형 요소를 탐구하고 종교 생활을 통해 인격적 성숙을 추구하는 그의 인생에 심대한 영향을 미쳤다.

　3년간 프랑스 유학을 하고 돌아온 나희균에 대한 고국의 환대는 대단했다. 나희균의 귀국, 강연과 개인전 소식이 신문을 통해 전해졌다. 프랑스에서 그린 그림들로 바로 귀국전을 열었고 이듬해 세 번째 개인전을 열었다. 그리고 같은 해, 서울대학교 미술대학 동기인 안상철과 결혼했다. 나희균은 덕성여중고 미술교사였던 안상철과 학교 사택에서 신혼살림을 꾸렸다. 학교 사택인 온고당은 박서보, 김창열, 하인두, 방근택 등 진취적인 미술가들의 아지트였다. 젊은 예술가들이 그의 집에 모여 시대에 대한 울분을 토해내고 예술에 대한 난상

토론을 벌였지만, 안상철의 아내이자 가정주부였던 나희균은 그 무리에 속하지 못했다. 이후 안상철이 서라벌대학교와 성신여대에서 교편을 잡는 동안 나희균은 관철동 집 한편에 미술연구소를 만들어 학생들을 지도했다.

> "시간을 아끼고 정성을 모으고 일한다면 가정에 있어서 이 이상의 좋은 창작 생활도 드물 것이다. 그렇다고 해서 가정을 돌보지 않고 창작에만 몰두한다는 것은 좀 생각할 문제이겠다. 조금만 머리를 쓰고 능률적으로 일하면 가정생활과 창작을 같이 파탄 없이 할 수 있을 것이라고 생각한다." [2]

결혼 후 나희균이 여성의 생활과 미술에 대해서 신문에 쓴 칼럼이다. 전쟁의 폐허가 미처 복구되지 않은 서울을 떠나 파리 유학을 감행했던 신여성의 것이라기에는 다소 소극적인 발언이다. 사회 관념에 타협하는 무던한 성격의 소유자처럼 읽힌다. 이러한 나희균의 변화를 감지했던 것일까. 1963년 미술평론가 이경성은 주목할 만한 서양화가로 이수재, 나희균, 그리고 파리의 이성자를 언급했다. 나희균에 대해 "생활에만 지지 않으면 대성할 수도 있을 것"[3]이라면서 그의 적극적인 활동을 독려하기도 했다.

남편 안상철이 파격적인 실험을 하며 미술계를 선도하는 동안 파리 유학을 다녀와 세상의 주목을 받았던 나희균의 작품은 한국미술계에서 자취를 감추었다. 그동안 네 명의 아이

가 태어났고 10년이라는 세월이 흘렀다. 나희균에겐 더 이상 작업을 미룰 수 없다는 위기감이 찾아왔다. 그는 오후 시간만 이라도 작업에 집중하기 위해 친척 집에 가서 작업을 했다. 가정생활과 창작활동을 파탄 없이 하기 위한 본격적인 움직임을 개시한 것이다.

공백 뒤에 등장한 '철의 여인'

오랜 공백을 깨고 그가 처음 선보인 것은 바위 그림이었다. 바위를 많이 그린 세잔의 영향이었다. 나희균은 북한산을 바라보며 시시각각 변화하는 바위의 색채, 구조와 질서를 탐구했다. 일종의 기하학 추상에 해당하는 '구성' 연작을 제작하는 한편, 기하학적인 추상과 구체적인 형상을 조합한 '무지개' 연작, '달' 연작 등도 잇달아 발표했다.

　활동을 재개한 후, 저돌적으로 작품세계를 개척한 나희균은 건축 자재와 산업 용구를 파는 을지로와 청계천 거리에서 발견한 공업용 소재들을 이용해 실험적인 작업들을 시도했다. 광고용, 상업용 재료가 미술의 소재가 될 수 있다는 사실을 깨달은 그는 네온, PVC, 철판 등을 통해 자신에게 내재된 감각을 적합하게 표출할 수 있는 방법을 연구했다.

　마침내, 1973년에 열린 다섯 번째 개인전에는 PVC 파이프와 네온 등 새로운 소재를 이용한 작품들이 등장했다. 미국

의 팝아트 작가 바르다 크리사의 작업에서 영감을 받은 작품들이었다. 그간의 공백이 무색하게, 오랫동안 치밀하고 견고하게 훈련된 조형 감각이 철이라는 재료를 통해 구현되어, 그 심원한 감성이 네온 빛을 통해 표출되고 있었다. 이 전시는 당시 평단으로부터 상당한 주목을 받았다. 미술평론가 유준상은 "놀랍게도 형태 지식의 경험이 완강하고 치밀한 소재를 통해 표현되었으며, 무쇠나 빛이라는 현대적 매체를 통해 구현하며 여느 심적 세계보다도 지적 세계를 응시한다"[4]며 나희균의 재등장을 반겼다.

〈철의 작품〉은 철판을 자르거나 구멍을 뚫고, 용접을 하거나 구리 선으로 연결해 만든 부조 작업으로, 네온 작업과 마찬가지로 산업 재료를 이용했을 뿐만 아니라 회화, 조각, 공예 등의 전통적 미술 장르의 경계를 넘나드는 나희균의 실험정신을 잘 보여준다.

평면에서 시작했던 작업은 철판 사이의 공간을 활용해나가는 동안 점차 조각적인 형식을 띄게 되었고, 사각의 철판은 날카로운 직선과 부드러운 곡면이 뒤섞인 역동적인 형태로 바뀌어갔다. 철판은 무겁고 거친 재료이지만 원하는 모양대로 자를 수도, 이어 붙일 수도 있다. 이는 다양한 형태를 조합해 자유로운 구성을 만들고 싶었던 나희균에게 안성맞춤인 재료였다. 나희균은 특히 철판에 구리 선을 감는 작업이 거문고 줄을 다듬는 것과 같다면서 섬세한 작업의 즐거움을 표현했고, 이를 반영이라도 한 듯 완성된 작품에서는 음악적 선율이

〈철의 작품 77-2〉, 1977 철판·구리선, 100×75cm, 소장처 미상

〈네온 88〉, 1988　　　　　네온 조명·나무·아크릴, 50×50×50cm, 안상철미술관

철판 작업 중인 나희균

느껴졌다. 철판 작업은 이후 10년 넘게 이어졌고 40여 점의 작품을 제작했다. 철판 작업의 매력에 대해 나희균은 이렇게 말했다.

> "검은 철판 위에 동과 놋쇠의 노란 선이 적당히 어울리고 간간이 파이프가 꽂히면 검은 철판이 살아나고 얘기를 들려주기 시작한다. 이상한 일이다. 차갑고 무감각해야 할 물질들이 말을 걸어오니 ……" [5]

미술평론가들 역시 이를 정확하게 간파했다. "비정한 재료를 사용하면서도 그 속에 따스한 서정적 기운을 지니고 있다"며, 작가의 감성적인 사고가 비인간적이고 기계적인 금속성 재료를 통해 표출된 독자적인 예술세계를 정립했다고 호평했다.[6]

전쟁 중의 군중이나 광부들의 모습처럼 막다른 한계에 놓인 인간의 모습에서 시선을 떼지 않은 조각가 헨리 무어를 존경했기 때문일까. 다른 예술가들이 사용하지 않는 산업 용구들로 실험적인 작품에 몰두했던 나희균이었지만, 그의 관심은 늘 세상을 향해 열려 있었다. 그는 순수한 조형 탐구에 매몰되지 않고 자연과 인간, 시대와 사회에 대한 관심을 기울이는 작가가 되기를 희망했다.

사랑 · 연민 · 애도 — 나희균의 기도

나희균은 수필가이도 했다. 드물게 프랑스 유학을 다녀온 여성으로서, 파리의 생활, 교육, 문화를 소개하는 글을 써달라는 청탁을 많이 받았다. 아이들을 키우느라 작품활동이 어려웠던 시기에도 잡지에 꾸준히 글을 발표했다. 그는 간결하고 꾸밈없는 글로 주변 사람들에 대한 관심, 사회문제에 대한 성찰, 자연과 생명에 대한 예찬을 표현했다.

그중에는 사상범으로 사형을 선고받은 수인囚人을 면회하고 편지를 주고받으며 느낀 단상을 기록한 글도 있었다. 나희균은 남북 분단으로 인해 한 가족에게 닥친 비극을 목도했으며, 죽음을 앞에 둔 사형수가 자신과 대면하고 구도를 향해 나아가는 과정을 지켜보았다.

나희균은 사형수 K가 형 집행을 받은 후에도 세상을 떠난 이들을 위한 기도를 멈추지 않았다. 크고 작은 비극의 소식이 들려올 때마다 나희균은 작품으로 힘없고 작은 존재들의 죽음을 애도했다. 〈새들의 죽음〉〈비행사고〉 같은 작품은 생명에 대한 강한 연민을 보여준다.

자신의 이런 심성에 대해 나희균은 프랑스 유학 시절 수녀회에서 운영하는 기숙사에서 지낸 것이 큰 영향을 미쳤다고 회고했다. "평범한 수준의 사람이 되는 것이 소원"[7]이라고 생각할 정도로 자존감이 낮았던 그가 남을 위해 헌신적으로 일하면서도 굳건한 수녀님들을 보면서 자신을 있는 그대로 받

아들이고 남에게 관용을 베푸는 태도를 배우게 되었고, 자신의 부족함에 고정되어 있던 시선을 거두자 자신을 포함해 약한 존재들을 품을 수 있는 힘이 생겼다고 말이다.

1993년, 남편이자 동료였던 안상철이 세상을 떠났다. 10년간 이어졌던 철판 작업은 예민한 재료의 물성적 한계, 조형적 변용의 한계로 인해 이 무렵 종료되었고, 나희균에겐 또다시 긴 탐색기가 찾아왔다. 나희균은 부부의 작업실이 있던 양주에서 그림을 그렸다. 지하철과 마을버스를 타고 가 거기서 그림을 그리고 주말에는 서울에서 지내는 생활을 30년 가까이 지속했다. 지하철을 오르내리면서 떠올린 계단에 대한 단상, 버스 차창 밖으로 보이는 볏단 등은 모두 그림의 소재가 되었다. 마치 일기를 쓰듯 하루하루 보고 생각하고 느낀 것을 그림으로 옮겼다.

"나는 때로 지하수에 대해서 생각해본다. 지상의 더럽던 물이 땅의 여러 층層을 거치는 동안 맑아지고 깊은 곳에서는 여러 곳에서 모여든 맑은 물들이 한데 모여 흐르고 있다는 사실을 눈으로 보지 못하여도 알고 있다.

곧 어떤 예술 분야이거나 학문이나 신앙의 길에 있어서도 깊은 원천에서는 일치하게 되고 공통의 방향을 가지게 되는 것이라고 다짐하게 된다. 거기에는 끊임없는 단련이 어려움을 이겨내는 꾸준함이 있어야 하며, 깊은 통찰력을 지닌 주관에 충실한 태도가 중요하리라고 생각한다."[8]

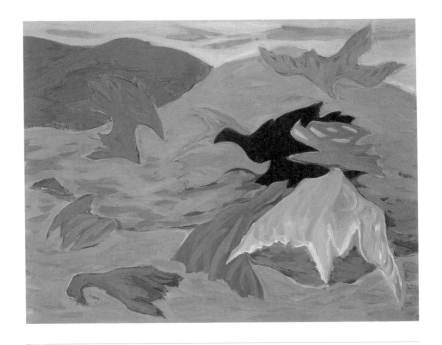

〈새들의 죽음 A〉, 1990 　　　　　　　　　　　　　캔버스에 아크릴릭, 112.1×145.5cm, 작가 소장

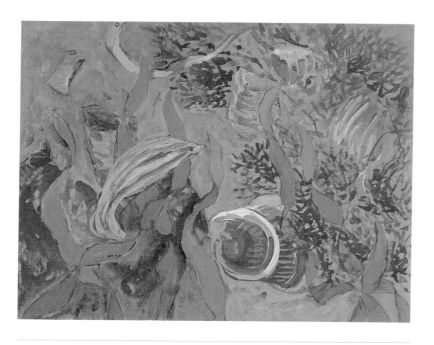

〈비행사고〉, 1990 캔버스에 아크릴릭, 97×130.3cm, 작가 소장

나희균은 자신의 예술을 비, 눈, 우박 등 온갖 종류의 물이 스며 고요히 존재하고 만물을 키워내는 지하수에 비유했다. 끊임없는 단련과 깊은 통찰력의 중요성을 강조했던 데서 알 수 있듯이, 나희균의 긴 작품활동은 이 두 가지를 실천하는 과정의 연속이었다.

1986년 당시 한국미술계의 실험적인 작가를 소개하는 기사의 첫 인물로 나희균이 소개됐다. 이때 비평가는 나희균이 확고한 자세로 넓은 예술세계를 개척하고 새로운 작품을 선보이게 될 것을 기대하고 있었다. 나희균은 고요히 존재하며 끊임없이 자신을 단련해나갔다.

많은 이가 나희균의 대표적인 만년작으로 꼽는 〈고요〉는 그가 발견한 확연하고 넓은 세상을 보여준다. 〈고요〉는 작가의 작업실이 면하고 있는 기산저수지를 그린 것으로, 반짝반짝 빛나는 물결을 거대한 화폭에 담았다. 물결을 응시한 채, 정신없이 붓을 움직여가며 그렸다는 이 작품은 메마른 지면을 타고 땅속에 스며들고, 가파른 고랑을 흘러 마침내 드넓은 저수지에 모여든 물처럼, 매일같이 그림을 그리며 깊이를 더해온 나희균의 경지를 확인시켜준다. 하루하루 묵상을 통해 부족한 자신을 수용하고 세상을 위해 기도하며 그린 저수지는 지친 이들에게 품을 내어주는 것 같다.

"좋은 그림이라는 게 사람의 가장 좋은 인격이 나타났을 때 보는 사람을 감동시킬 수 있다고 생각하거든요. 그래서 나도 정말 남을

세상을 향한 기도

감동시키는 그림을 그리고 싶어요…… 쉬운 일이 아닌데, 매일 매일 노력을 하고 수양을 하고 그 무엇보다 많은 시간을 작업에 써야 되고 그럼으로써 뭔가 내가 하고 싶은 계기가 전달됐으면 하는 바람밖에 없어요."[9]

나는 창작자의 성실함과 진실함을 보여주는 나희균을 통해 예술의 또 다른 면을 배웠다. 예술이라는 것이 반드시 남에게 보여주기 위한 것이 아님을, 창작하는 태도 자체가 예술이 될 수 있으며 감동의 진원지가 될 수 있음을 말이다.

나희균은 시류에 영합해 유행을 따르거나 적당히 안주할 줄 몰랐다. 스스로를 감동시키는 예술을 찾아 끊임없는 실험을 지속해왔다. 파리 유학 이래 자신의 고유한 표현양식을 찾기 위한 고심을 거듭했고, 결혼 이후 이어진 긴 공백기를 거치면서도 그 노력을 멈추지 않았다. 열다섯 차례나 이루어진 개인전, 그때마다 새롭게 발표된 신작들…… 예술가 나희균은 오늘도 그림을 그리고 있다.

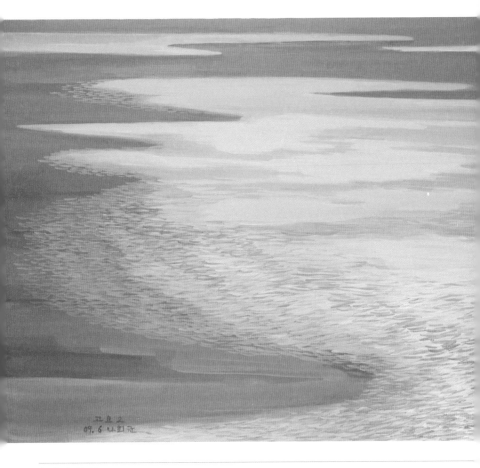

〈고요 2〉, 2009

캔버스에 아크릴릭, 80×200cm, 안상철미술관
이미지 제공: 안상철미술관

공명하는 예술

흔히 예술은 시대를 담고 있다고 말한다. 그런데 예술이 어떻게 그 시대를 초월해 먼 훗날의 사람들과 공명하는 것일까. 사람들은 왜 미술을 좋아하는 것일까. 이 책을 쓰는 동안 머리를 떠나지 않은 질문이다. 과거의 예술가들이 살아온 인생이 우리와 크게 다르지 않기 때문이 아닐까.

시대와 환경이 달라도 인생의 질곡을 만나고 이를 이겨내고 마침내 자기만의 꽃을 피우는 예술가들의 이야기는 언제나 우리에게 감동을 준다. 그래서 무겁고 어두운 시간을 견디면서도 붓을 내려놓지 않았던 미술가 여섯 명을 소개했다. 조금 낯선 작가들을 택한 이유는, 불멸의 천재나 영웅적인 선구자처럼 우리에게 익숙한 예술가의 서사에서 벗어나고 싶었기 때문이다. 그들의 삶을 차분히 살피며, 정답이 없는 그림들을 탐색하고 싶었다. 이 책은 아직 완성되지 않은 이야기의 시작에 불과하다. 어느 날 문득 당신이 미술관에서 이들의 그림을 다시 만나게 되면 나머지 이야기의 타래도 풀려나가지 않을까. 이쾌대의 〈카드놀이 하는 부부〉에게 펼쳐질 수 있는 이야기는 무궁무진할 것이다.

이 책은 많은 이들의 각별한 도움 덕분에 완성될 수 있었다. 용기를 내어 글을 쓸 수 있도록 격려해주시고 도판 사용을 허락하고 이미지를 제공해주신 유족분들, 이성자기념사업회, 안상철미술관, 개인 소장가들께 깊은 감사의 말씀을 드리고 싶다. 전시를 준비할 때마다 많은 자료를 함께 조사하고 해석하고 연구하고 글을 써주셨던 연구자분들께도 감사드린다. 문득 길을 잃었나 싶었는데, 이 책을 쓰면서 마음을 다잡고 본래 자리로 돌아올 수 있는 힘을 얻었다. 글을 쓰는 동안 고민을 함께 나눠준 편집자 김소영 님, 원고를 써나간 매주 주말의 일상을 함께한 엄마와 남편 성창기에게 감사의 마음을 전한다.

2023년 초겨울,
김예진

1부
시대의 한계를 딛고

때를 기다린 그림들 박래현

1 박래현, 「남편 시중기(記)」, 『여원』 1962년 11월호, 206쪽

2 박래현, 「결혼 후의 첫 작품」, 『문화일보』 1947.4.11.

3 김영주, 「김기창 박래현 부처전 종합평 - 문제의 제시」, 『조선일보』
 1956.5.17.

4 「女性(여성)의 거울 - 부부전 여는 박래현 여사」, 『조선일보』 1962.12.26.

5 「새해를 맞는 三行(삼행) 소망」, 『동아일보』 1964.1.1.

6 이구열, 「溫古(온고)와 土俗(토속)의 화폭들」, 『경향신문』 1966.12.3.

예술이라는 거처 이성자

1 이성자, 「화가의 일기 - 파리, 투레프, 서울, 북극항로」, 『화랑』 제45호,
 1985년 여름호, 24쪽

2 리움 한국미술기록보존소, 『한국미술기록보존소 구술녹취문집 25 -
 이성자』, 삼성문화재단, 2009, 288쪽

3 이성자, 「파리에 꽃핀 동양의 미」, 『여원』 1965년 11월호, 293쪽

4 이성자, 『이성자』. 열화당, 1985, 155쪽

5 오광수, 「이성자의 예술」, 『미술평단』 108호, 2013년 봄호, 10쪽

6 「15년 만에 귀국하는 이성자 여사 – 파리 화단에 데뷔」,『경향신문』 1965.5.26.

7 「여류화가 이성자씨 15년 만에 귀국」,『동아일보』1965.5.20.

8 최순우, 「초가을의 畫壇(화단) 李聖子歸國個人展(이성자귀국개인전)」,『조선일보』1965.9.2.

9 유준상, 「파리 45년 작업의 결산」,『월간미술』1995년 3월호, 58쪽; 유준상, 「동녘의 여대사 이성자의 작품세계」,『재불 45년 이성자 회고전』, 조선일보미술관, 1995, 9~15쪽

10 KBS, 「11시에 만납시다 – 이성자 편」, 1985년 2월 5일 방영

11 이성자, 위의 책, 159쪽

12 유준상, 「이성자 귀국전」,『심상』1975년 1월호, 108쪽

2부
어둡고 긴 터널을 지나

사라질 뻔한 이름 이쾌대

1 이쾌대, 「15대 0」,『휘문』제10호, 휘문고보 문우회, 1933

2 이쾌대, 「황천강을 건너면서」,『휘문』제9호, 휘문고보 문우회, 1932

3 이쾌대, 「해방기념과 조형예술동맹전」,『조형예술』제1호, 1946.5.20.

4 이쾌대가 결혼 전 유갑봉에게 쓴 편지

아버지를 기다리는 딸 정종여

1 정종여, 「나의 그림」,『조선중앙일보』, 1949.2.6.

2 「정종여군의 말」,『매일신보』1938.5.31.

3 「선배제씨의 지도를 懇望(간망)」,『매일신보』1936.5.12.

4 「初特選畫家巡訪記(초특선화가순방기) – 逆境(역경)과 싸우는 處女(처녀)의 모습 鄭鍾汝氏談(정종여씨담)」,『동아일보』1939.6.2.

5 윤재우, 「청계화형의 예술혼과 따뜻한 인간애」, 『청계 정종여전』, 신세계
 미술관, 1989

6 「관음 불상 1천매 기증 정종여 화백이 입영자에게」, 『매일신보』 1945.2.2.

7 김기창, 「문화, 동양화의 시대성 - 청계 정종여 개인전 평(1)」, 『국제신문』
 1948.12.12.; 김기창, 「문화, 동양화의 시대성 - 청계 정종여 개인전 평
 (완)」, 『국제신문』 1948.12.15.

8 「정종여개인전에서」, 『국제보도』 제17호, 1949.1.20.

9 「월북화가 정종여씨 2녀 혜옥씨 첫개인전」, 『한겨레』 1989.11.15.

10 「'천지창조' 화폭에 담고 싶어 - 정혜옥 집사」, 『교회와 신앙』 2003.5.14.
 (http://www.amennews.com/news/articlePrint.html?idxno=2455)

3부
온전히, 자신으로서

20세기의 산책자 한묵

1 한묵, 「모색하는 젊은 세대 - 4인전을 보고」, 『조선일보』 1956.5.24.

2 박고석, 「인간 한묵」, 『공간』 1973년 8월호, 25~26쪽

3 한묵, 위의 기사

4 김민숙, 「재불한국인 화가를 찾아서 - 한묵」, 『객석』 1988년 2월호, 164쪽

5 한묵, 「한묵 작품의 변모 50-80」, 『작가노트』, 1985(『한묵 - 또 하나의 시 질
 서를 위하여』, 서울시립미술관 편, 2019, 242~245쪽에서 재인용)

6 「인터뷰 - 15년 만에 歸國展(귀국전) 여는 滯佛畵家(체불화가) 韓黙(한묵)
 씨」, 『동아일보』 1976.4.14.

7 한묵, 「또 하나의 시 질서를 위하여」, 『MOOK 한묵 초대전』, 현대화랑,
 1976

8 「빛 움직임 행성운동 회화 소재로 부상」, 『매일경제』 1990.10.22.

세상을 향한 기도 나희균

1 나희균, 「최근의 파리 화단」, 『조선일보』 1956.6.22.

2 나희균, 「현대생활은 미술과 관련」, 『동아일보』 1960.12.3.

3 이경성, 「光復(광복) 18년과 韓國(한국)의 女流(여류)들」, 『조선일보』 1963.8.22.

4 유준상, 「생명추구의 공통점 지녀 – 최만린, 홍석창, 나희균, 김한」, 『조선일보』 1973.11.29.

5 나희균, 「철과 관(파이프), 선에 집중되는 관심」, 『공간』 제21권 9호, 1986.11, 106쪽

6 오광수, 「서정적 조형의 순수한 밀도」, 『공간』 제12권 11호(1977년), 126쪽; 「실험작가 초대석1 : 나희균 – 자연의 섭리와 열려진 공간」, 『미술세계』 3권 10호, 1986.10, 111~113쪽

7 나희균, 「나를 미워하던 시간」, 『샘터』 5권 7호, 1974, 96쪽

8 나희균, 「존경하는 조각가」, 『사목』 제27호, 한국천주교중앙협의회, 1973.5, 34~35쪽

9 권행가, 『2021년도 한국 근현대예술사 구술채록연구 시리즈 309 – 나희균』, 한국문화예술위원회, 2021, 182~183쪽

1부
시대의 한계를 딛고

국립현대미술관 편, 『삼중통역자 – 박래현 탄생 100주년 기념전』, 국립현대미술관, 2020

운보미술관, 『운보와 우향 – 40년만의 나들이』, 운보의집, 2011

오광수, 『김기창과 박래현』, 재원, 2003

김기창, 『나의 사랑과 예술』, 정우사, 1993

김기창, 『침묵의 심연에서』, 법조각, 1988

박래현, 『사랑과 빛의 메아리』, 경미문화사, 1978

진주시립이성자미술관 편, 『은하수』 제1호, 진주시립이성자미술관, 2020

국립현대미술관 편, 『이성자 – 지구 반대편으로 가는 길』, 국립현대미술관, 2018

심은록, 『이성자의 미술 – 음과 양이 흐르는 은하수』, 미술문화, 2018

이지은·강영주·정영목·심상용, 『이성자, 예술과 삶』, 생각의나무, 2007

조선일보미술관 편, 『(재불 45년) 이성자 회고전』, 조선일보미술관, 1995

이성자기념사업회 홈페이지(http://seundjarhee.com/)

2부
어둡고 긴 터널을 지나

국립현대미술관 편, 『거장 이쾌대, 해방의 대서사』, 돌베개, 2015

대구문화재단·대구미술관, 『격동의 시대 예술로 품다 : 이쾌대 탄생 100주년 기념 학술대회』, 대구미술관, 2013

노형석, 「이쾌대 선생 월북은 이념 아닌 생존이었다」, 『한겨레』 2010.10.7.

김철효, 『한국미술기록보존소 자료집 제3호 – 해방 이전 일본에 유학한 미술인들 / 해방 이후 미술계 동향』, 리움미술관, 2004

김진송, 『이쾌대』, 열화당, 1996

신세계미술관, 『(월북화가)李快大展－신세계창립 29주년기념』, 신세계미술관, 1991

국립현대미술관 편, 『근대미술가의 재발견1 – 절필시대』, 국립현대미술관, 2019

청계정종여기념사업회 · 국립현대미술관 편, 『청계 정종여 탄생 100주년 기념 세미나』, 국립현대미술관, 2014

정단일, 「청계 정종여 탄생 100주년을 맞아」, 『근대서지』 제9호, 2014

근대서지 편집부, 「정종여 글모음」, 『근대서지』 제8호, 2013

이은주, 「청계 정종여의 작품세계 연구」, 이화여자대학교 대학원 석사학위 논문, 2006

신세계미술관 편, 『청계 정종여전』, 신세계미술관, 1989

3부
온전히, 자신으로서

서울시립미술관 편, 『한묵 – 또 하나의 시 질서를 위하여』, 서울시립미술관, 2019

서울시립미술관 편, 『한묵 연구』, 서울시립미술관, 2019

마로니에북스 편, 『한묵』, 마로니에북스, 2012

국립현대미술관 기획, 「작가녹취 – 한묵」, 『근대미술 연구』, 국립현대미술관, 2004

국립현대미술관 편, 『한묵 ＝ Han Mook』, 재미마주, 2003

박고석, 『박고석』, 열화당, 1994

박고석 · 한묵, 「회화의 길, 인생의 길 – 파리에서 15년 … 화가 한묵 씨와의 대담」, 『공간』 1976년 5월호

권행가, 『2021년도 한국 근현대예술사 구술채록연구 시리즈 309 – 나희균』, 한국 문화예술위원회, 2021

김철효, 「그들도 있었다: 한국 현대미술사를 만든 여성들(30) 나희균, 고요의 빛」, 『서울아트가이드』, 2021.3(http://daljin.com/?WS=33&BC=cv&CNO=388&D-NO=18655)

환기미술관 편, 『나희균, 고요의 빛 – 수화가 만난 사람들』, 환기미술관, 2020

안상철미술관편, 『오브제의 재발견 – 안상철 · 나희균 입체작품전』, 안상철미술관, 2017

나영균, 『일제시대 우리 가족은』, 황소자리, 2004

시간을 건너온 그림들

©김예진, 2023

1판 1쇄	2023년 12월 18일
지은이	김예진
펴낸이	김이선
편집	김소영
디자인	알음알음
펴낸곳	(주)엘리
출판등록	2019년 12월 16일 (제2019-000325호)
주소	04043 서울특별시 마포구 양화로 12길 16-9(서교동 북앤빌딩)
✉	ellelit@naver.com
◎	ellelit2020
전화	02 6949 3804
팩스	02 3144 3121
ISBN	979-11-91247-43-5 03600